MW00675830

LIENS INTIMES

COLLECTION DU PRIX HSBC POUR LA PHOTOGRAPHIE DIRIGÉE PAR CHRISTIAN CAUJOLLE

ISBN 978-2-330-01905-1

CERISE DOUCÈDE

LIENS INTIMES

ACTES SUD | PRIX HSBC POUR LA PHOTOGRAPHIE

CERISE DOUCÈDE ET LA MORPHOLOGIE COSMIQUE DES RÊVES

PAR ZOÉ VALDÉS

Comment structurer et réordonner le symbolisme apparemment chaotique des rêves ? L'art seul permet de rendre les impressions fabuleuses ou légendaires que nous offre ici ou là le rêve, en suscitant souvent en nous, comme autant d'impressionnantes allégories pascaliennes, des hallucinations où la nuit nous renvoie, métamorphosée, l'activité diurne de la pensée en boomerang de l'inconscient modelé par les ombres, ou en suite de séquences lumineuses – ou, inversement, ténébreuses – de l'imaginaire en demi-veille accouplé à l'insaisissable substance onirique.

À travers la peinture, la dissolution entre rêve et réalité se constitue en langage reconnaissable et même, pourrait-on l'affirmer, banal aujourd'hui ; de la même façon la littérature nous a offert de grands moments, identifiables aussi, où la parole recouvre la sublimation chimérique du rêve. Le cinéma et la musique nous ont conduits par d'inextricables passerelles, abyssales ou altières, aux plus profondes fantaisies nocturnes – exprimées en harmonies, mouvements musicaux ou images impliquant la réalité –, ou à la complexe distorsion affectant l'esprit humain quand, suppose-t-on, le repos soulage physiquement le corps, mais active de façon insoupçonnée – et à d'incroyables niveaux – la capacité irrationnelle à désarticuler le rationnel pendant notre sommeil. Mais il en va différemment avec la photographie. Il est infiniment plus difficile, dirais-je, de déchiffrer ce processus, en fait plus éloquent et passionnant, même quand elle est fonction des effets visuels externes au moment où l'image est prise.

Cerise Doucède saisit ces instants où le chaos évoqué depuis la profondeur des rêves peut être re-modelé en un cosmos où leur morphologie renvoie à des objets qui particularisent ou individualisent un monde lyrique, un espace infini et à peine soutenable, comme dans une équation de Poincaré, annonçant promesses et caractères, où c'est toujours la poésie qui nous attend au final.

Le travail de cette jeune artiste résume ce que de poétique nous renvoient les paradis infinis du subconscient et cet univers en expansion mathématique où le cosmos s'est déplacé depuis un chaos très ponctuel suscité en fréquence imaginative et débordante par chaque sujet représenté. Cerise Doucède affectionne les personnages quelconques et leur entourage, marqué par une danse fabuleuse d'objets en lévitation dans une sorte de résurrection après des moments dissimulés de transe ou de mort, dont la signification nous rappelle que chaque nuit nous devons nous abandonner au repos.

Cette danse statique évoque l'étrangeté, cette rare qualité d'isolement que seuls l'œil, le regard, la visualité possèdent en dimension constante, allégorique, motivée par la défragmentation des silences. Cerise Doucède comprend parfaitement l'importance du silence en photographie, dans l'art de représenter des gestes muets et de manipuler la sourde mélodie du silence ; son inaudible hurlement fébrile, que nous ne parvenons à apprécier qu'à travers un mouvement imperceptible, pressenti par l'invocation d'objets en équilibre entre la pupille du récepteur et celle du protagoniste installé face à l'objectif, lié en encadrés régis par le magicien ou le créateur d'histoires : l'artiste. Cerise Doucède recrée magistralement la théâtralité des arcs entre des ombres induites par le blanc, le gris et le noir, les modules convexes apaisés par la couleur atténuée, le poids spécifique du lieu rehaussé à la main comme avec un pinceau, le volume des visages à travers un sourire, un geste tête basse, la douceur d'une main, la fermeté d'un sourcil froncé, le gémissement exténué ; elle cherche la tridimensionnalité sémantique d'une intimité qui interpelle, questionne sans simagrées, en apparence calmée, nous rappelant que la vie aussi est suggestion, insinuation, lenteur sculptée derrière les reflets oculaires, installation de superpositions remarquables ou simples, d'existences interceptées à travers des augures poétiques et prophétiques reçus par l'artiste, comme lorsque au milieu des champs une petite feuille d'un arbre nous tombe par hasard dans la paume de la main.

Le détonateur est le hasard, l'avènement est le mystère.

Dans cette recherche nous trouvons, ou nous imaginons que nous l'écoutons, le silence embrasant, également le langage du corps reformulé à travers les tâtonnements que la main brumeuse – ou nacrée – du rêve relève de ses caresses les plus énigmatiques. La photographie de Cerise Doucède est donc d'une sensualité raffinée, nullement improvisée, pas plus qu'elle n'a été tracée avec des a priori, libre de préjugés.

En observant de façon soutenue nous gardons l'impression que le désir affleure de façon naturelle, qu'il parcourt chaque particule des personnages et des objets modéliques, à travers un mécanisme microscopique quoique supravisuel qui a été inoculé dans nos pupilles, ce qui provoque un plaisir unique, instantané, orgasmique du regard. Pas le plaisir de regarder, mais le regard du plaisir lui-même, qui se répand en nous. Comme dans un moule, le bronze fondu, dans la cavité de l'œil.

Buñuelesque au sens tellurique de la perspective cinématographique insolite, surréaliste, cet angle double ou multiple qu'elle nous propose avec une coupure au milieu de la pupille du *Chien andalou*. Mallarméen dans la coexistence et la récurrence d'objets lancés depuis le noyau de la photo, depuis son cœur, tel un dard, ou comme des dés jetés au ralenti qui n'aboliront jamais aucun hasard. C'est toute la succulence du travail, de la trajectoire visuelle, du voyage que nous propose Cerise Doucède.

Dans les scènes des séries intitulées *Les Égarements*, *Quotidien* ou *La Genèse*, nous pouvons apprécier une épaisseur dans la forme, qu'il est assez difficile d'assimiler à la photographie, car elle est plus propre à la peinture, soulignée qu'elle est par le pinceau, ou la palette, l'inlassable travail des mains dans la moulure.

Les yeux de l'artiste modèlent comme des mains précises de sculpteur, repeignent comme le pinceau épuisé, usé en raison du mouvement effréné du poignet d'un maître de la peinture. Pas une goutte de trop, ni un trait, ni un fragment de marbre disloqué, ou une écharde de bois enfoncée dans le vide, perdue ou abîmée, jamais. L'épaisseur huileuse augmente au fur et à mesure que les objets arborent leur force symbolique couronnant d'une morphologie dorée l'environnement des êtres qui les créent dans leur élan vital, leur souffle énergique, y insufflant la pression spirituelle suffisante pour qu'ils soient acceptés comme véritables.

La série *Les Égarements* me rappelle ce tableau peint par l'artiste surréaliste espagnole Remedios Varo, au Mexique. Ce fut, en fait, sa dernière œuvre, intitulée *Nature morte ressuscitant*, où, autour d'une table sans convives, absente, vide, volent, lévitent fruits, nappes, assiettes autour d'un chandelier à un seul bras et de la flamme vibrante d'une bougie fichée sur le candélabre, qui symboliserait après la mort de Remedios Varo la transcendance d'une vie à travers son œuvre. Une vie qui, comme elle-même l'affirmait, ne valait pas la peine d'être vécue sans art.

L'œuvre de Cerise Doucède est très vraie, parce qu'en elle il y a vie, désir, objets manipulés avec la grâce de la spiritualité qui émane des personnages et de la transcendance de leurs rêves, dépourvue de frauduleuses mises en scène, mais avec la simplicité et l'effluve exultant qui émanent de l'actualité la plus banale. C'est une œuvre sans ces artifices adultérés qui pousseraient à un discours provocateur tellement à la mode.

L'unique provocation que je trouve dans ces photographies est celle de la vérité, celle de la poésie, celle du silence, jaillis d'un monde chaque jour plus accablant et tapageur.

Son pouvoir de subversion réside précisément dans ce dévoiement – peut-être sans se le proposer, par ces voies tâtonnantes du mystère au cours du processus créatif – du sens ou de la direction souvent imposés ou prêtés par la provocation, comme une sorte d'appel au dommage, au choc, à l'antinature et à la gêne. La partie hautement subversive de son œuvre, telle que la concevait Gilles Deleuze dans l'art et la littérature, abonde en une sorte de dévoilement de la vérité, de façon

pensée, intelligente, rationnelle, provenant des plages les plus subliminaires, des replis les moins explorés, de ces arcanes insondables et prolixes détachés de la fantaisie onirique.

Là, dans ce monde fantastique, où l'artiste a plongé sa main, et où elle s'est immergée tout entière, pour trouver la pierre précieuse, la perle rare, qui contienne le noyau de son jeu, tel que le pressentait un autre grand peintre surréaliste, créateur de mondes, éclaireur de l'invisible, Roberto Matta, dans le poème *Le Grand Transparent*, auquel un autre immense maître surréaliste, Jorge Camacho, a rendu hommage dans ses dessins.

Le regard est comme une maison phosphorescente où cohabitent le reflet des paupières, la timidité des clartés, le fil ensoleillé silhouettant les apparences dans les glaces. Le regard tandis que nous rêvons, endormis ou éveillés, est la grande boutique surréaliste, pleine de résonances, entourée d'un feuillage vaporeux qui se respire dans le souffle du pressentiment, située au milieu d'un jardin aux visions étouffées.

Le cœur est un œil, écrivit et peignit Matta. Le nombril est le but, le centre de gravité qui contredit le trajet de la pomme de Newton, souligna Camacho. Efforts surréalistes que ceux-là, ceux de Matta et de Camacho, également du grand poète Octavio Paz, de Remedios Varo déjà citée, de Joyce Mansour si présente, qui tombent ici à merveille pour annoncer et délinéer la brièveté qui serpente dans les photos, aussi rêvées et évoquées que réfléchies, de Cerise Doucède.

Rêvées et pensées par moi, après les avoir appréciées, dans le trajet minime qui unit l'irréel au réel, le passage secret entre une histoire murmurée et la mémoire transversale de la réalité dessaisie.

Combien de fois en rêve ai-je contemplé ma défunte mère flottant entourée de chevaux cuivrés au-dessus de mon lit, régnant au centre, comme à l'intérieur d'une sorte de concavité céleste provoquée par la protubérance enflée de l'inconscient. Dans mon rêve j'ai appris qu'un de ces chevaux s'appelait Jade, ma mère le chevauchait, et l'animal semblait exténué après un long périple.

Combien de fois aussi, dans une espèce de demi-sommeil, ou peut-être à moitié distraite, en marchant normalement dans la rue, j'ai senti, ou pressenti, qu'autour de moi tout s'élève, en une sorte de désordre sidéral, planétaire, et que lâchant la main de quelqu'un, quelqu'un de gigantesque, moi aussi je flotte, en lévitation, sans références réelles, poussée par une force ingravide, étrange, chaotique et en même temps cosmique dans son ordre prophétique parfait, suspendu, entre la fragilité de l'œuf, si prisé par les surréalistes, et la dureté lilas du quartz. Ce qu'il y a de pénible c'est de descendre.

Il n'y a pas de vérité plus substantielle et majestueuse que lorsque la plate et banale réalité se transforme en rêverie, en hallucination, en aspiration insolite. Esquiver ces instants se révèle angoissant, parce que nous ne saurions le faire, puisqu'il n'y a pas de plaisir plus invraisemblable et incroyable que de demeurer dans le creux convoqué et constitué dans la stratosphère invisible d'une concentration aussi éphémère et audacieuse de l'esprit, que de se consacrer, joyeux et solitaire, à pareille invite. Et nous pourrions percevoir cette même sensation en observant méticuleusement

les photos que nous offre cette auteure en un éventail qui déploie exclusivement la vie, l'art et la beauté, sans retouches numériques, sans distorsions grossières, dans un festin d'audaces.

L'austérité permise consiste uniquement et exclusivement en la minime concession que le temps offre dans cette poignée de morphologies, aigües, concentriques, asymétriques, arrondies et parfaites. Et c'est le temps superposé, en trois dimensions, qui domine cette harmonie concise.

Il y a bien des années, dans ma jeunesse, j'ai lu *Gaspard de la nuit* d'Aloysius Bertrand. Pour moi ce fut une révélation, plus rien de ce que j'ai observé ensuite ne m'a semblé pareil qu'avant d'avoir lu cet immense poème dont je propose ce fragment :

UN RÊVE

J'ai rêvé tant et plus, mais je n'y entends note.

Pantagruel, *livre III*

Il était nuit. Ce furent d'abord, – ainsi j'ai vu, ainsi je raconte, – une abbaye aux murailles lézardées par la lune, – une forêt percée de sentiers tortueux, – et le Morimont grouillant de capes et de chapeaux.*

Ce furent ensuite, – ainsi j'ai entendu, ainsi je raconte, – le glas funèbre d'une cloche auquel répondaient les sanglots funèbres d'une cellule, – des cris plaintifs et des rires féroces dont frissonnait chaque fleur le long d'une ramée, – et les prières bourdonnantes des pénitents noirs qui accompagnent un criminel au supplice.

Ce furent enfin, – ainsi s'acheva le rêve, ainsi je raconte, – un moine qui expirait couché dans la cendre des agonisants, – une jeune fille qui se débattait pendue aux branches d'un chêne, – et moi que le bourreau liait échevelé sur les rayons de la roue.

Dom Augustin, le prieur défunt, aura, en habit de cordelier, les honneurs de la chapelle ardente ; et Marguerite, que son amant a tuée, sera ensevelie dans sa blanche robe d'innocence, entre quatre cierges de cire.

Mais moi, la barre du bourreau s'était, au premier coup, brisée comme un verre, les torches des pénitents noirs s'étaient éteintes sous des torrents de pluie, la foule s'était écoulée avec les ruisseaux débordés et rapides, – et je poursuivais d'autres songes vers le réveil.

Aloysius Bertrand, Gaspard de la nuit, *livre III, 1842.*

* C'est à Dijon, de temps immémorial, la place aux exécutions.

Admirant l'œuvre de Cerise Doucède j'ai pensé à *Gaspard de la nuit*, dans toute sa splendeur et sa résonance, parce que cette série de photographies est d'un magnétisme fort semblable. Rien, alors, ne sera plus vu comme avant d'avoir étudié ses photos.

Chaque parole est un rêve dans ce livre, chaque image de Cerise Doucède est une inspiration vers le sommeil, un chemin vers l'écriture, un élan vers le poème. La valeur de l'art est son mystère et une part de ce mystère advient quand une œuvre artistique inspire le désir de réaliser une autre œuvre également artistique, littéraire, musicale.

Aloysius Bertrand fut un des précurseurs de la poésie en prose ; dans cette œuvre inoubliable, les songes sont profondément marqués par une atmosphère mystique, tragique, impérissable.

Un jour les photographies de Cerise Doucède seront vues et appréciées aussi sous le halo d'une atmosphère mystique, légendaire, tragique, dans le lieu dramatique et lyrique qu'elles méritent. Et probablement, dans un proche avenir, ces images aujourd'hui trop oniriques, en traversant le miroir d'Alice* qui est le miroir du temps, appartiendront plus à la réalité, à la vérité de la création, qu'au rêve, ou à une lecture infinie et lointaine de l'absurde.

J'ai lu ce livre dans un vieil hôtel de la campagne cubaine sous la lumière vacillante d'une ampoule opaque. Dehors il régnait une obscurité impénétrable, l'odeur intense des animaux de basse-cour mêlée à l'arôme des fruits et de l'herbe baignée de rosée se répandait dans les sillons semés de tabac et de canne à sucre. Je me rappelle que je suis sortie à l'extérieur, et j'ai contemplé la lune, ronde, grande, rougeâtre, au milieu d'un ciel rempli d'étoiles.

L'astre peu à peu est descendu à mes pieds.

J'ai été envahie par la sensation de voler au-dessus du toit de cette masure qu'on pourrait difficilement appeler hôtel, et avec moi aussi entraient en lévitation les vaches, les chevaux, l'antique lit de bronze, la petite mère qui se balançait toute seule entre les nuages.

Je lévitais au-dessus d'un manteau stellaire.

La même sensation m'a envahie quand j'ai contemplé pour la première fois les photos de Cerise Doucède, autour de moi les objets se sont mis à se balancer, en un intense et inhabituel équilibre, la scène s'est pétrifiée, et moi-même aussi.

Quand un artiste concède pareil privilège à travers son œuvre, celui de nous sentir en son centre comme noyau essentiel, alors il pourra commencer à considérer que le grand chemin lui a été montré et ouvert par les divinités de la création, par cet Elegguá qui est un enfant espiègle, courant de côté et d'autre, débroussaillant "les sentiers qui bifurquent**", grimpant aux arbres et aux nuages, infatigable, tressautant entre les branchages, poussé par les hallucinations et le vent.

* Lewis Carroll, *Alice au pays des merveilles.*
** Jorge Luis Borges, *Les sentiers qui bifurquent.*

CERISE DOUCÈDE AND THE COSMIC MORPHOLOGY OF DREAMS
BY ZOÉ VALDÉS

How does one restructure and reorganise the apparently chaotic symbolism of dreams? Art alone enables us to convey the fabulous or legendary impressions that dreams offer us, by often provoking in us, like so many impressive Pascalian allegories, hallucinations in which the night returns reflects back, in a transformed state, the diurnal activity of thought in a boomerang effect of the subconscious shaped by shadows, or in a succession of luminous—or, inversely, dark—sequences of the half-awake imagination coupled with elusive dreamlike substance.

Through painting, the dissolution between dream and reality is now formed in a recognisable and even, we could assert, banal language; in the same way literature offers us great moments, also identifiable, where language masks the chimerical sublimation of the dream. Film and music have led us by inextricable passageways, unfathomable or lofty, to the deepest nocturnal fantasies—expressed in harmonies, musical movements or in images involving reality—or to the complex distortion affecting the human spirit when, we presume, rest physically relieves the body, but activates in unexpected ways—and at incredible levels—the irrational capacity to contort the rational during our sleep. But things go differently when it comes to photography. It is infinitely more difficult, I would say, to decipher this process, which is in fact more eloquent and compelling, even when it varies according to external visual effects at the instant when the image is taken.

Cerise Doucède captures these moments when the chaos evoked from the depth of dreams may be remodelled in a cosmos in which dreams' morphology refers to objects that particularise or individualise a lyrical world, an infinite and barely sustainable space, like in a Poincaré equation, announcing promises and characters, where it is always poetry that awaits us in the end.

The work of this young artist sums up the poetics that the infinite paradises of the subconscious send reflect back, this universe in mathematical expansion, where the cosmos has shifted from a highly

specific chaos provoked in imaginative frequency and overflowing with each represented subject. Cerise Doucède is fond of ordinary characters and their close circle, marked by a fabulous dance of levitating objects in a kind of resurrection after concealed moments of trance or death, whose meaning reminds us that each night we must give ourselves over to sleep.

This static dance evokes strangeness, this rare quality of isolation that only the eye, the gaze, and visuality possess in a constant, allegorical dimension, motivated by the defragmentation of silences. Cerise Doucède understands perfectly the importance of silence in photography, in the art of representing mute gestures and of manipulating the muted melody of silence; inaudible sound, febrile howl, that we only manage to appreciate through an imperceptible movement, sensed by the invocation of objects in equilibrium between the pupil of the receiver and that of the protagonist settled in front of the lens, linked in freeze-frames governed by the magician or the creator of stories: the artist. Cerise Doucède masterfully recreates the theatricality of the arcs between the shadows induced by white, grey and black, the convex modules soothed by softened colour, the weight specific to a place enhanced by hand as though with a paintbrush, the volume of faces through a smile, a lowered head, the gentleness of a hand, the firmness of a frowning eyebrow, the exhausted sigh; she looks for the semantic three dimensionality of an intimacy that questions without fuss, apparently calm, reminding us that life is also suggestion, insinuation, slowness sculpted behind ocular reflections, the setting up of remarkable or simple superposing, existences intercepted through poetic and prophetic omens received by the artist, as when, in the middle of a field, a small leaf from a tree happens to fall into the palm of our hand.

Chance is the trigger, advent is the mystery.

In this research we find, or we imagine that we hear it, the enfolding silence, and also the language of a body reformulated through the tentative fumbling that the dream's misty—or pearly—hand notes with its most enigmatic caresses. Cerise Doucède's photography is thus of a refined sensuality, not at all improvised, just as it has not been hampered by a priori presumptions, is free of all prejudices. By observing in a sustained way, we maintain the impression that desire surfaces in a natural way, that it flows through each particle of the characters and the modelled objects, through a microscopic, though supravisual, mechanism that has been inoculated in our pupils, which provokes a unique, instant, orgasmic pleasure of the gaze. Not the pleasure of gazing, but the gaze of pleasure itself, which spreads out inside us. Like in a mould, the melted bronze, in the eye's cavity.

Buñuelesque in the telluric sense of an unusual and surrealist cinematographic perspective, the double or multiple angle that it proposes with the splice in the middle of the pupil in Un chien andalou. Mallarmean in the coexistence and the recurrence of objects launched from the photo's nucleus, from its heart, like a sting, or like dice thrown in slow motion that would never abolish any chance. Cerise Doucède offers us all the succulence of work, of the visual trajectory, of the voyage.

In the scenes of The Égarements *(Distractions),* Quotidien *(Everyday Life) and* La Genèse *(Genesis) series, we can appreciate a layering in the form, which is quite difficult to liken to photography, because it is more specific to painting, emphasised as it is by the paintbrush or the palette, the untiring work of hands moulding.*

Cerise Doucède's eyes model like the precise hands of a sculptor, repaint like the exhausted paintbrush, worn out by the frenetic movement of the masterly painter's wrist. Not a drop too much, no line, no fragment of marble shattered, no splinter of wood hammered into the void, lost or damaged, ever. The oily thickness increases as the objects display their symbolic power, crowning with a golden morphology the environment of beings that create the objects by their life force, their energetic breath, blowing into them the spiritual pressure sufficient for them to be accepted as true.

The Égarements *series reminds me of this canvas painted in Mexico by the Spanish Surrealist artist Remedios Varo.* Naturaleza Muerta Resucitando, *as it is called, was, in fact, her final work. In it, fruits, tablecloths and plates levitate and fly above a table where no guests sit, spinning around the vibrant flame of a candle in a candlestick, which would symbolise after Remedios Varo's death the transcendence of a life through its oeuvre. A life which, as she herself asserted, was not worth living without art.*

Cerise Doucède's work is so true because in it there is life, desire, objects manipulated with the grace of the spirituality emanating from the characters and the transcendence of their dreams, without fraudulent mises en scène, but with the simplicity and jubilant fragrance emanating from the most ordinary current events. It is an oeuvre without those adulterated artifices that would lead to a provocative discourse so fashionable these days.

The only provocation I find in these photographs is that of truth, that of poetry, that of silence, springing forth from a world that is each day more oppressive and ostentatious.

Its subversive power in fact lies in this corruption—without perhaps proposing it, by these fumbling paths of mystery during the creative process—of meaning or of direction often imposed or lent by provocation, like a kind of call to damage, shock, anti-nature and trouble. The highly subversive part of her oeuvre, as so conceived by Gilles Deleuze in art and literature, abounds in a kind of exposure of the truth, thought out, intelligent, rational, coming from the most subliminal zones, the least explored innermost recesses, these unfathomable and verbose mysteries detached from dreamlike fantasy.

Here, in this fantastic world, where the artist plunges her hand, and where she has submerged herself completely, to find the precious stone, the rare pearl, which contains the nucleus of her game, as sensed by another great Surrealist painter, creator of worlds, guide to the invisible, Roberto Matta, in the poem Le Grand Transparent, *to which another immense Surrealist master, Jorge Camacho paid tribute in his drawings.*

The gaze is like a phosphorescent house where the eyelids' reflection, the timidity of light and the sunlit thread outlining appearances in the mirror all coexist. The gaze while we dream, asleep or

awake, is the great Surrealist store, full of resonance, surrounded by gossamer foliage that radiates in the breath of premonition, located in the middle of the garden of repressed visions.

The heart is an eye, Matta wrote and painted. The navel is the target, the centre of gravity that contradicts the path of Newton's apple, Camacho emphasised. Surrealist efforts, these, by Matta and Camacho, and also the great poet Octavio Paz, the already mentioned Remedios Varo, the ever present Joyce Mansour, which come at just the right time to announce and delineate the brevity that meanders through Cerise Doucède's photos, as dreamed and evoked as they are thought out.

Dreamed and thought by me, after having appreciated them, in the minimal path that unites the unreal and the real, the secret passage between a story murmured and the lateral memory of relinquished reality.

How many times in my dreams have I contemplated my dead mother floating above my bed surrounded by copper-coloured horses, reigning in the middle, as though inside a kind of celestial concavity provoked by the swollen protuberance of the subconscious. In my dream, I learnt that one of these horses was called Jade, my mother rode it, and the animal seemed exhausted after a long journey.

How many times also, in a kind of half-sleep, or perhaps half distracted, while walking normally in the street, I've felt or sensed everything rise up around me, in a kind of sidereal, planetary disorder, and in letting go of someone's hand, someone gigantic, I also float, levitating, without real references, driven by a force without gravity, strange, chaotic and at the same time cosmic in its perfect, suspended prophetic character, between the fragility of an egg, that item so cherished by the Surrealists, and the lilac hardness of quartz. The descent is what's hard.

There is no truth more substantial and majestic than when flat and ordinary reality transforms in reverie, hallucination, unusual aspiration. Sketching these instants proves to be harrowing, because we don't know how to do it, because there is no pleasure more improbable and incredible than that of remaining in the hollow summoned and constituted in the invisible stratosphere of such an ephemeral and audacious concentration of the mind, than that of devoting oneself, joyful and solitary, to such an invitation. And we could perceive this same sensation by meticulously looking at the photos that this artist offers us in a fan that exclusively spreads out life, art and beauty, without digital retouching or crude distortions, in a feast of daring gestures.

The permitted austerity consists solely and exclusively in the miniscule concession offered by time in this handful of sharp, concentric, asymmetric, round and perfect morphologies. And it is superposed time, in three dimensions, which dominates this concise harmony.

Many years ago, in my youth, I read Gaspard de la nuit (Gaspard of the Night) by Aloysius Bertrand. It was a revelation for me. Nothing that I observed from then on seemed the same as it was before having read this extraordinary poem, a fragment of which I offer here:

A DREAM

I have dreamed so much and more, but I never hear a note.

Pantagruel, book III

It was night. There was around me,—what I saw, I will recount,—an abbey of murals basking in the moonlight,—a forest pierced by torturous paths—and the Morimont* swarming with capes and hats.

There was next,—what I heard, I will recount,—the death knell of a bell to which responded the funereal sobs of a cell,—plaintive cries and ferocious laughter trembling each flower along the leafy bow,—and the buzzing prayers of black penitents that accompany a criminal in torment.

There was finally,—what finished the dream, I will recount,—a monk who exhaled lying down in the ashes of the dying,—a young woman who struggled hanging from the branches of an oak,—and I who the executioner tied dishevelled on the spokes of the wheel.

Dom Augustin, the late prior, dressed in a Cordelier's habit, will have the honours of the ardent chapel; and Marguerite, whom her lover killed, will be buried in her white robe of innocence, between four wax candles.

But I, the executioner's rod, at the first strike, shattered like glass, the black penitents' torches were extinguished under torrents of rain, the crowd poured out with the overflowing and rapid streams,—and I followed other dreams towards wakefulness.

Aloysius Bertrand, *Gaspard de la nuit,* book III, 1842.

Admiring Cerise Doucède's work, I thought of Gaspard de la nuit, *in all its splendour and resonance, because this series of photographs possesses highly similar magnetism. Nothing, then, will be seen in the same way as it was before having studied her photos.*

Each word in this book is a dream. Each of Cerise Doucède's images is an inspiration towards sleep, a path towards writing, the impulse towards a poem. The value of art is its mystery and a part of this mystery occurs when an artistic oeuvre inspires the desire to realise another oeuvre as equally artistic, literary and musical. Aloysius Bertrand was instrumental in introducing the prose poem into French literature; in this unforgettable work, dreams are deeply marked by a mystical, tragic and enduring atmosphere. One

* In Dijon, from time immemorial the place of executions.

day Cerise Doucède's photographs will also be seen and appreciated in the light of a mystical, legendary and tragic atmosphere, in the dramatic and lyrical place that they deserve. And probably, in the near future, by going through Alice's looking glass, which is a mirror of time, these images that are now still too dreamlike, will belong more to reality, to the truth of creation than to dreams, or to an infinite and distant reading of the absurd.*

I read this book in an old hotel in the Cuban countryside beneath the flickering light of an opaque light bulb. Outside, an impenetrable darkness reigned, and the intense smell of farmyard animals mixed with the aroma of fruit and dew-covered grass spread out in the furrows sown with tobacco and sugar cane. I remember that I went outside and I contemplated the moon, round, large, reddish in the middle of a sky covered with stars.

Little by little, the moon descended to my feet.

I was overwhelmed by a sensation of flying above the roof of this hovel that one would have difficulty calling a hotel, and with me rose the cows, horses, the old brass bed and the little old lady, who swung alone between the clouds.

I levitated above a starry cloak.

I was overcome by the same sensation when I looked at Cerise Doucède's photos for the first time. Around me, objects started swaying, in an intense and unusual equilibrium. The scene froze and so did I.

*When an artist grants such a privilege through her work, the privilege of feeling ourselves in its centre like an essential core, then she could begin to consider that a great path has been shown to her and opened by the gods of creation, by this Elegguá who is a mischievous child, running from one side to the other, clearing 'the forking paths**', climbing trees and clouds, indefatigable, jumping amongst the branches, driven by hallucinations and the wind.*

* *Lewis Carroll,* Alice in Wonderland.
** *Jorge Luis Borges,* The Garden of Forking Paths.

QUOTIDIEN

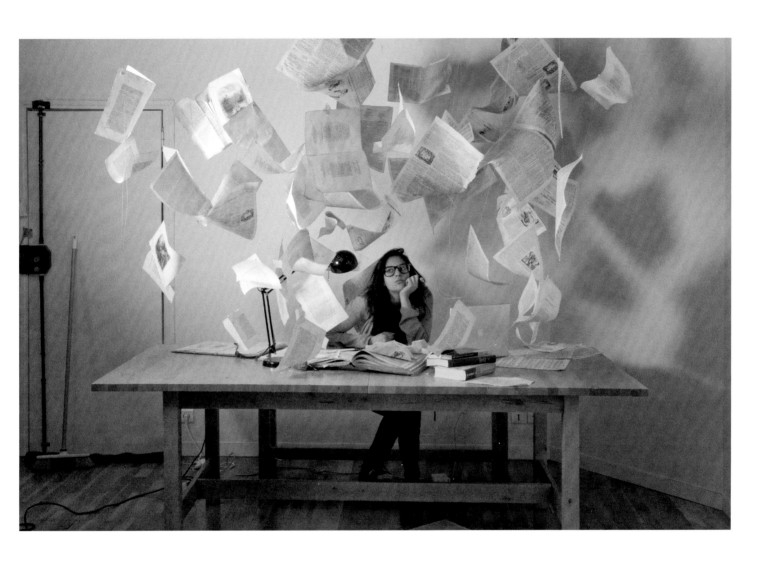

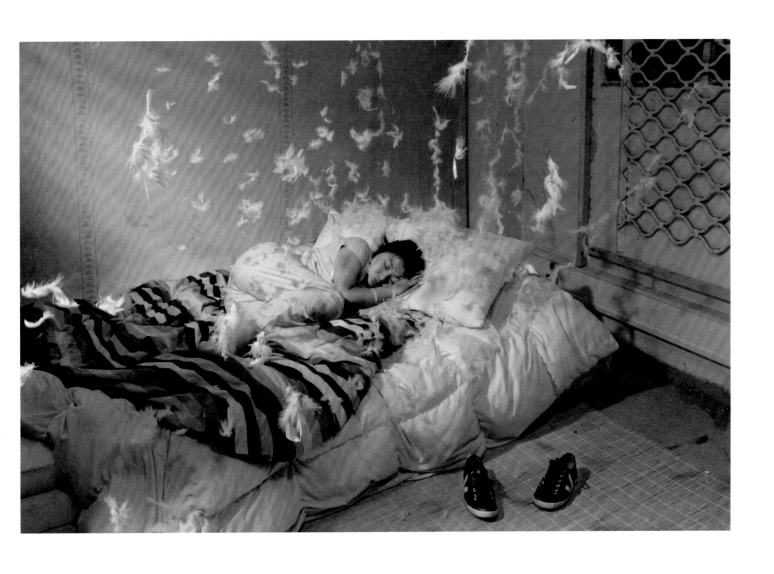

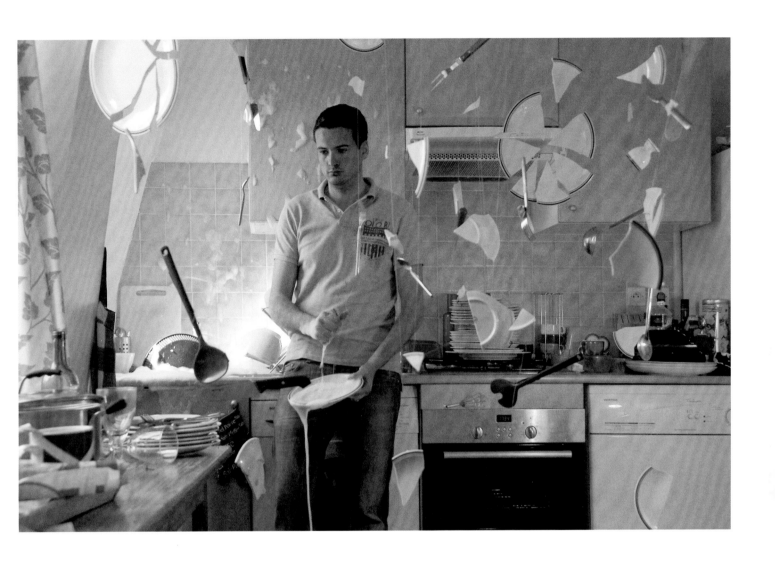

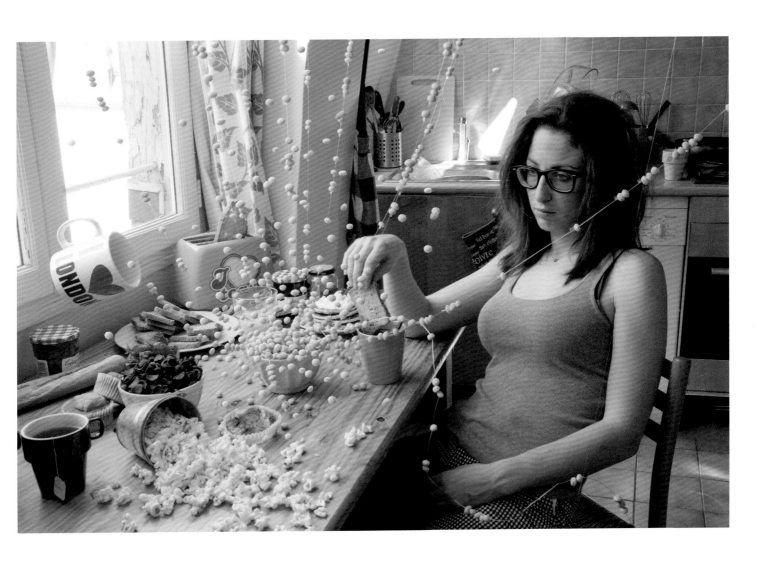

LES ÉGAREMENTS

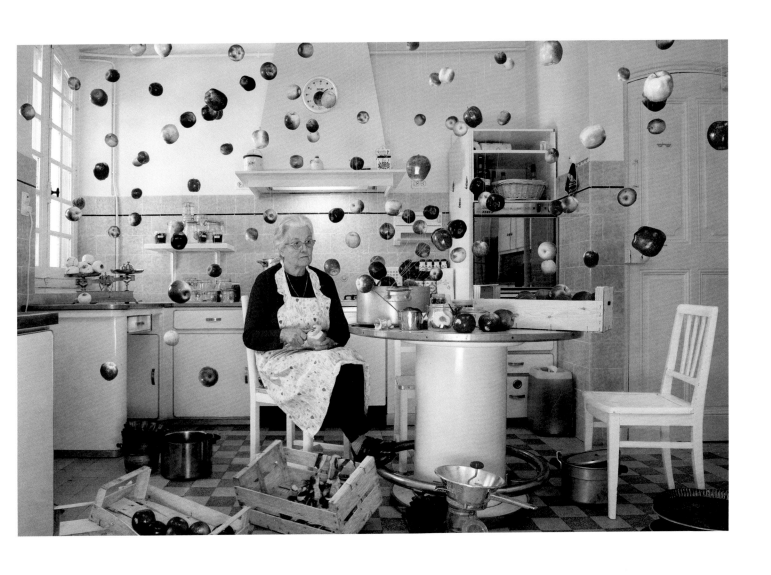

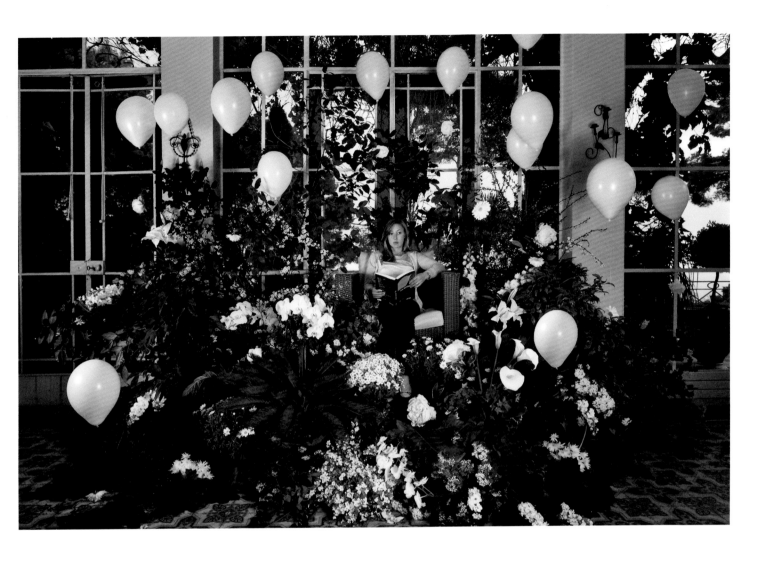

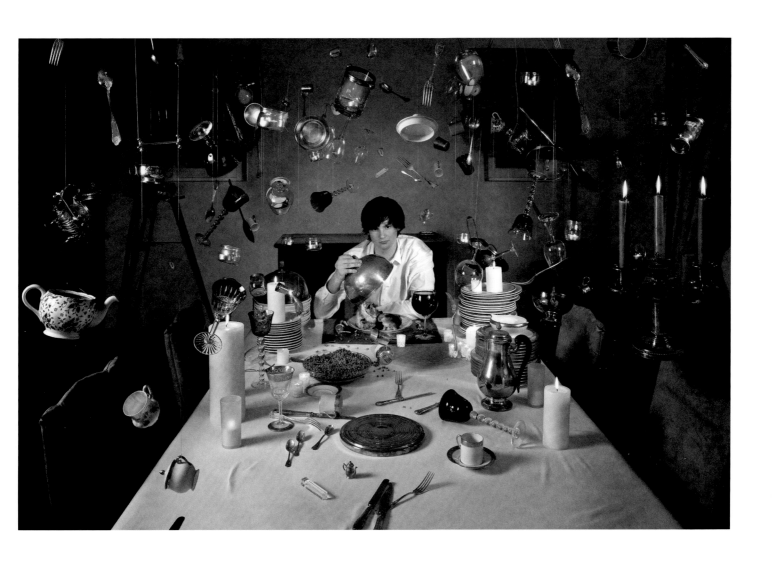

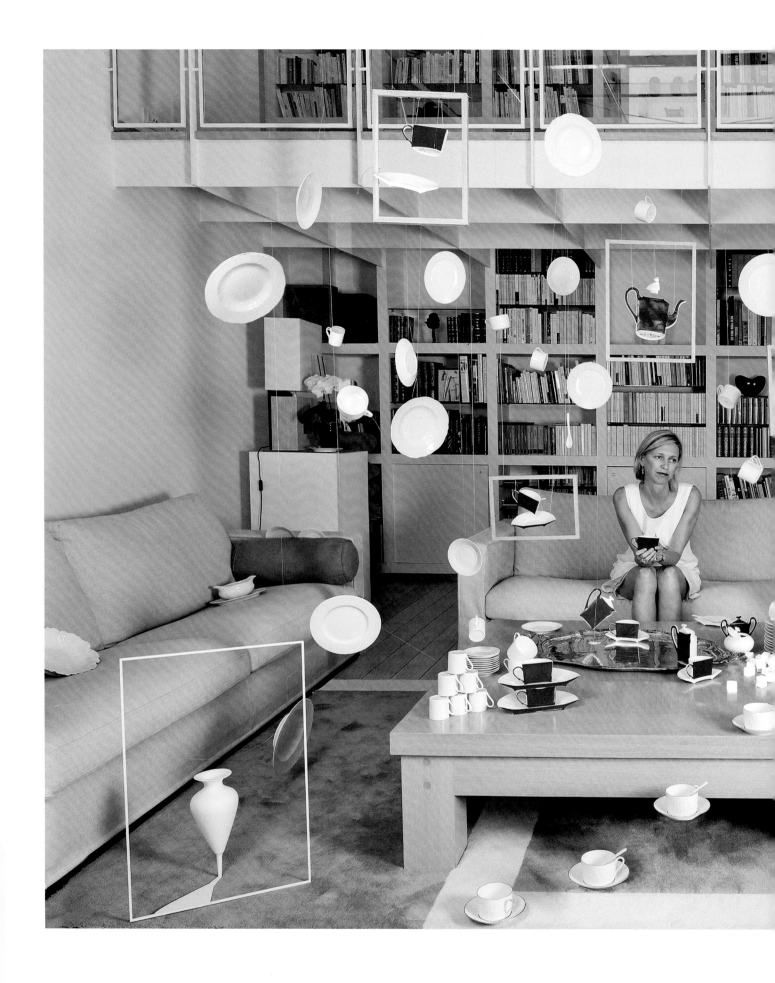

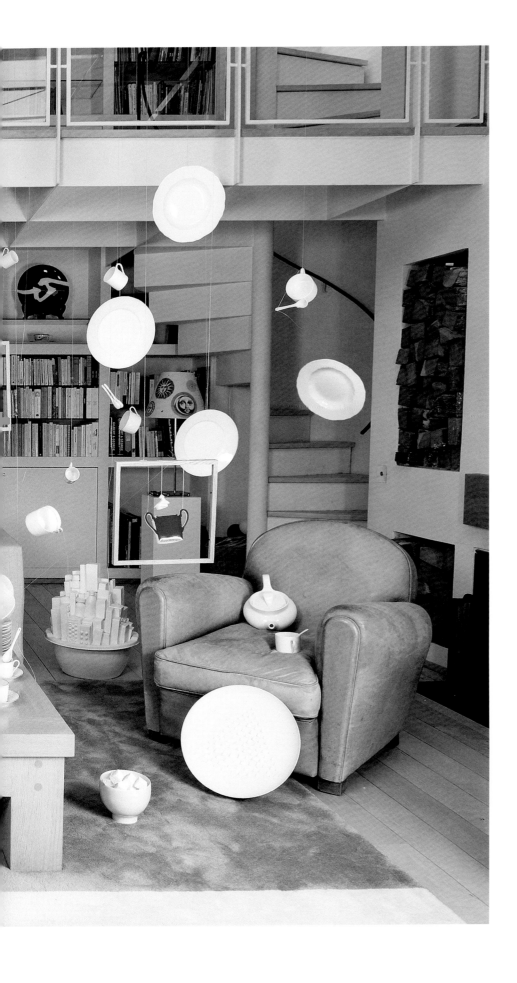

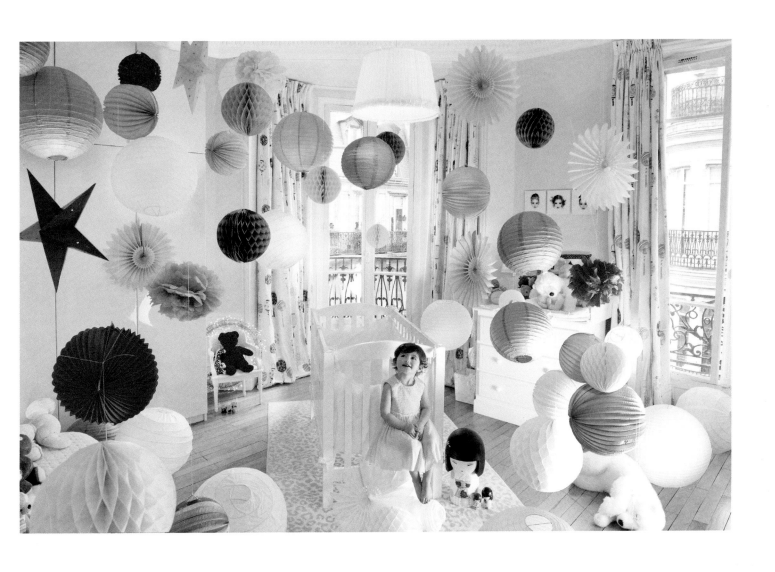

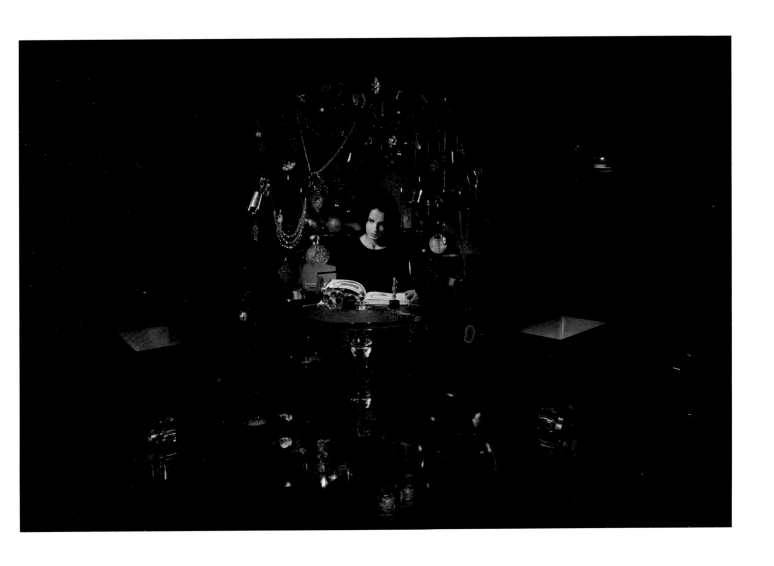

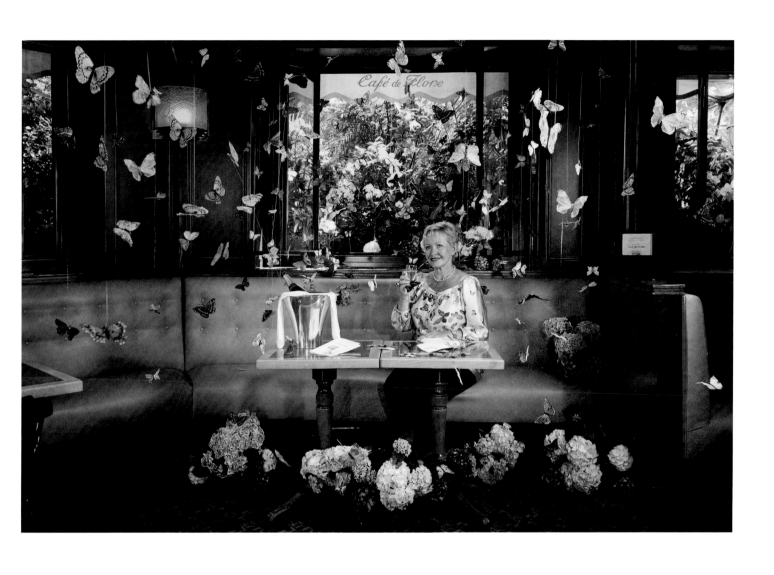

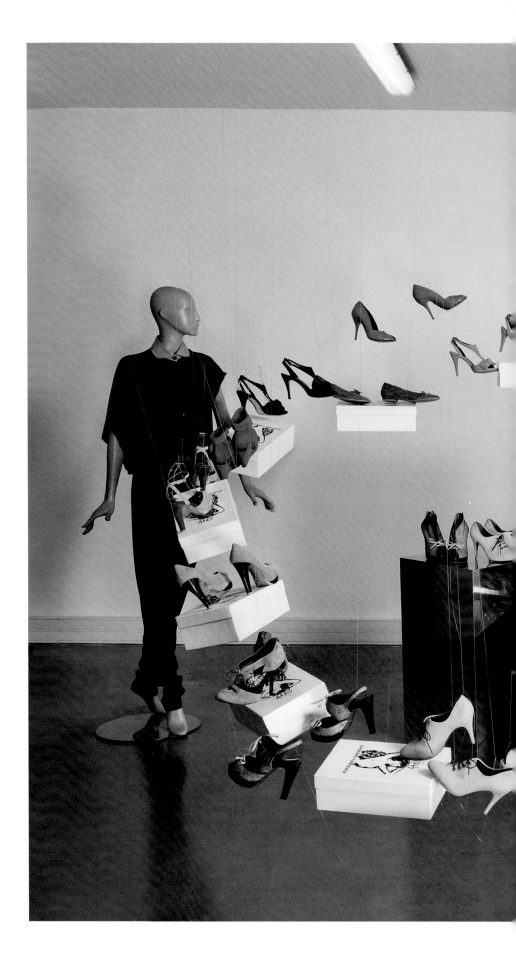

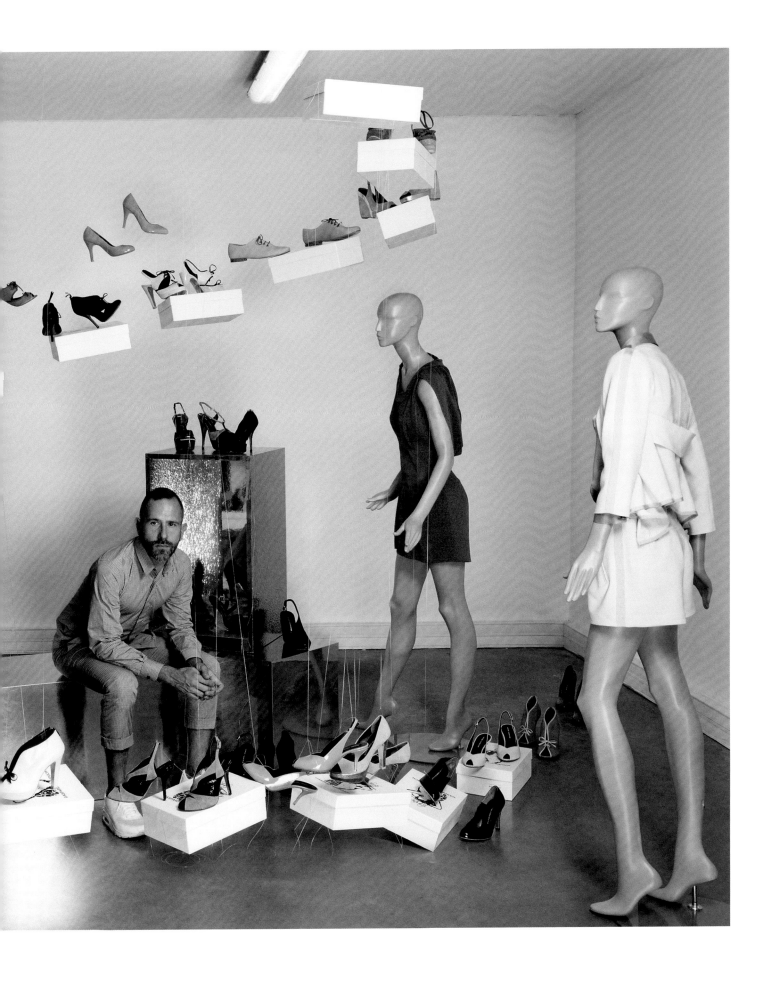

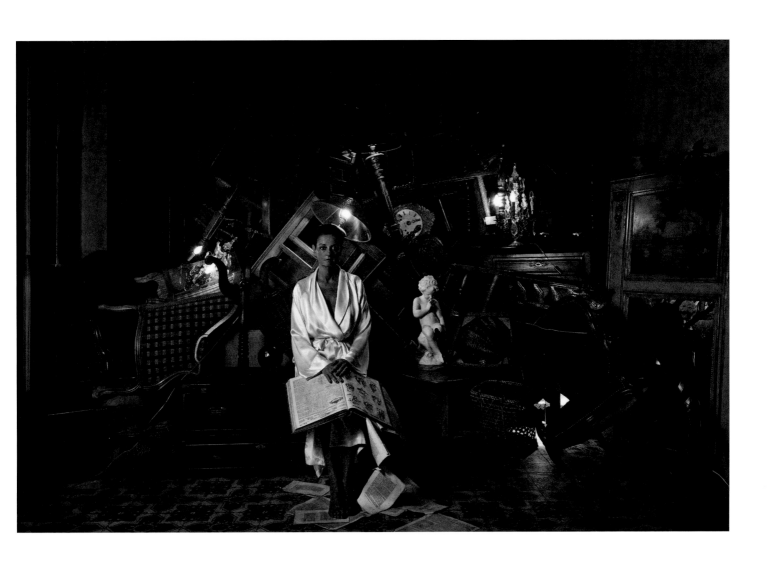

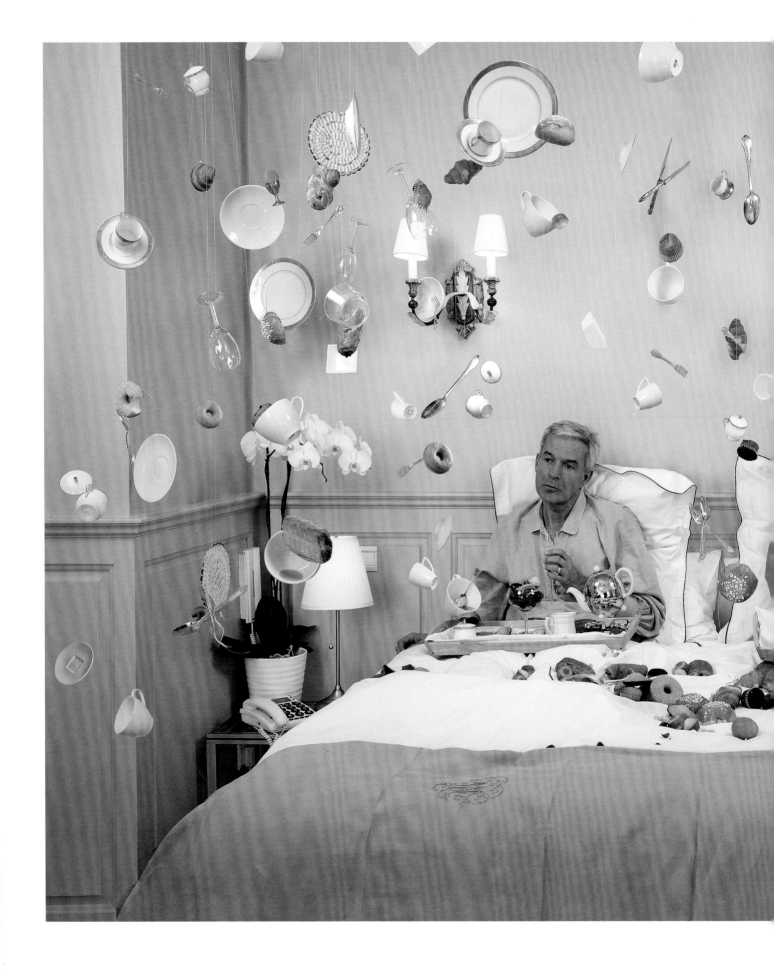

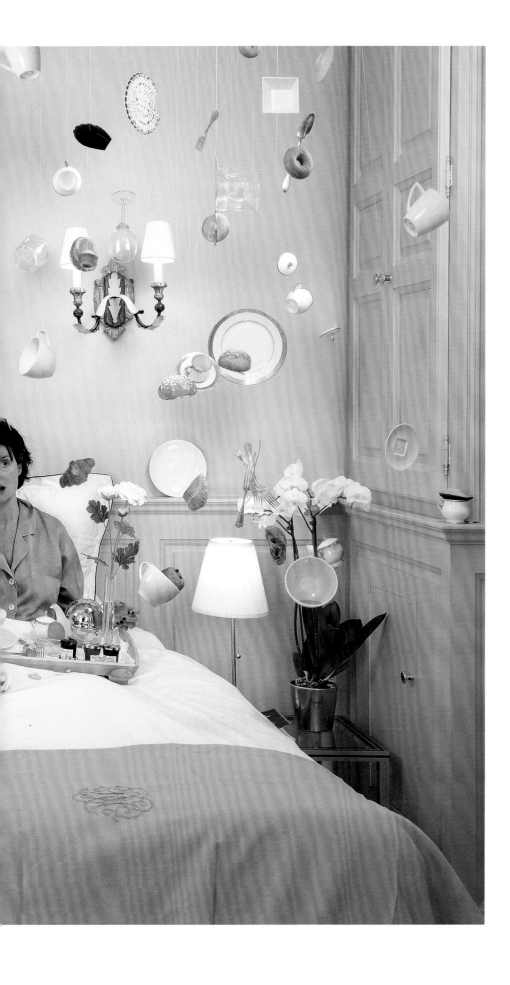

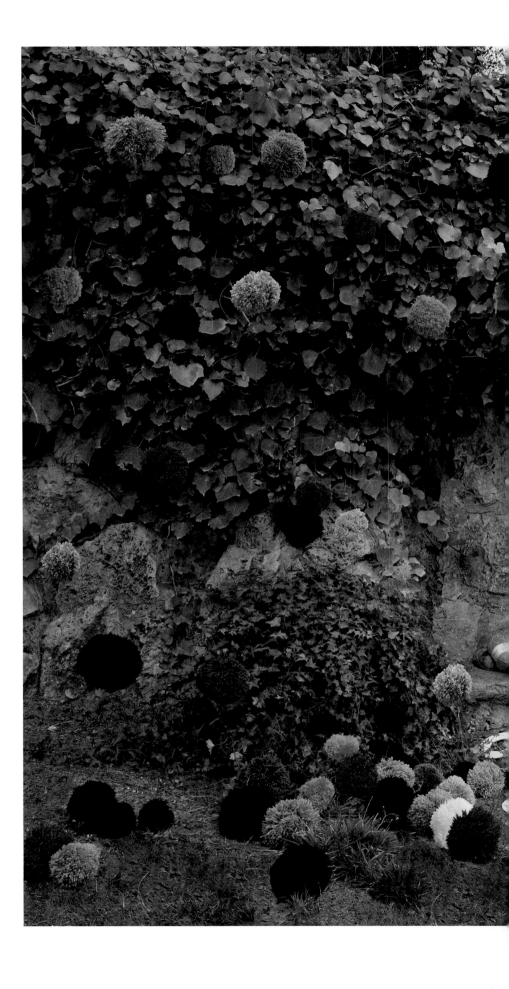

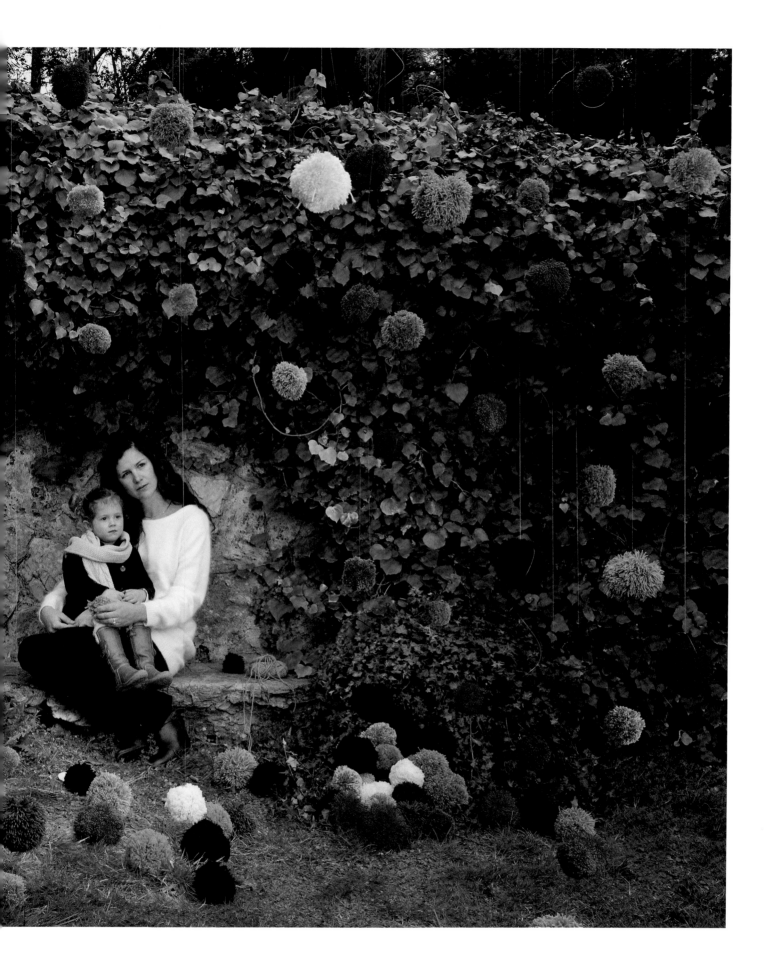

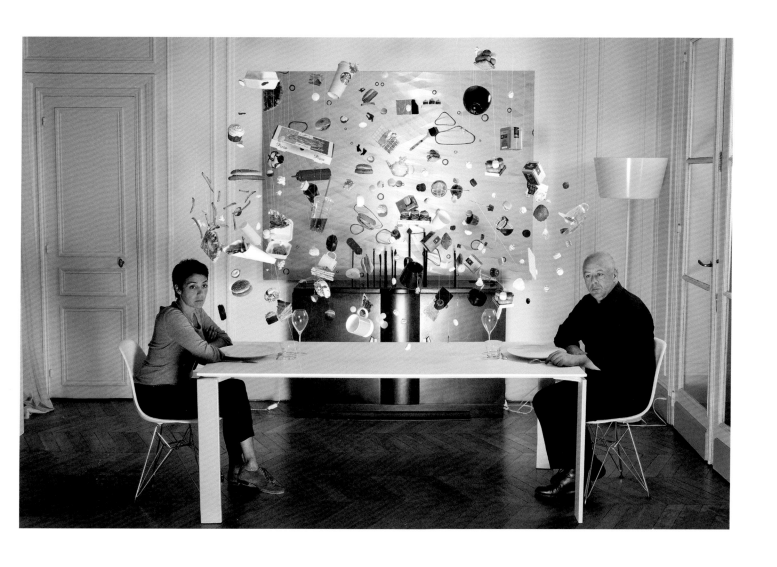

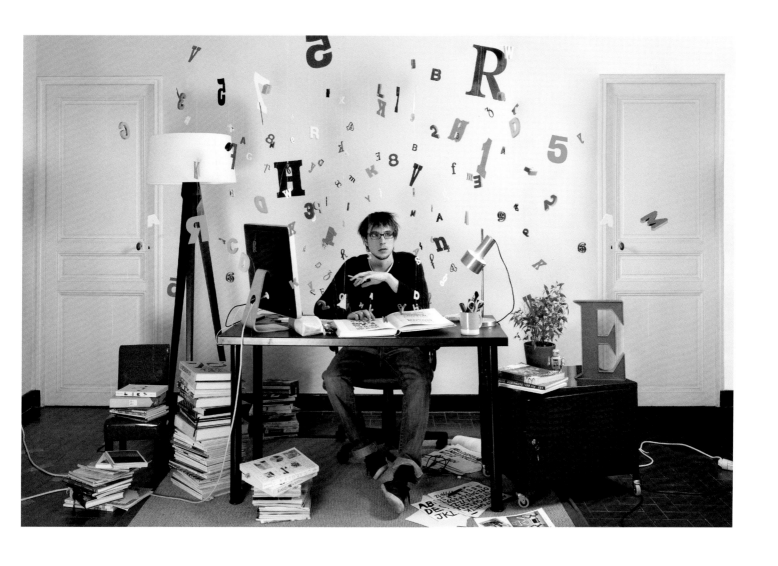

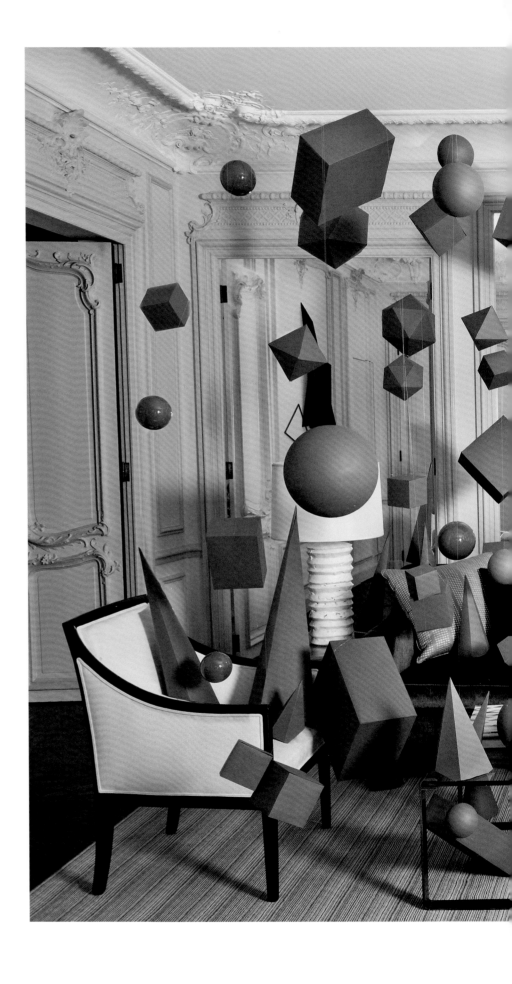

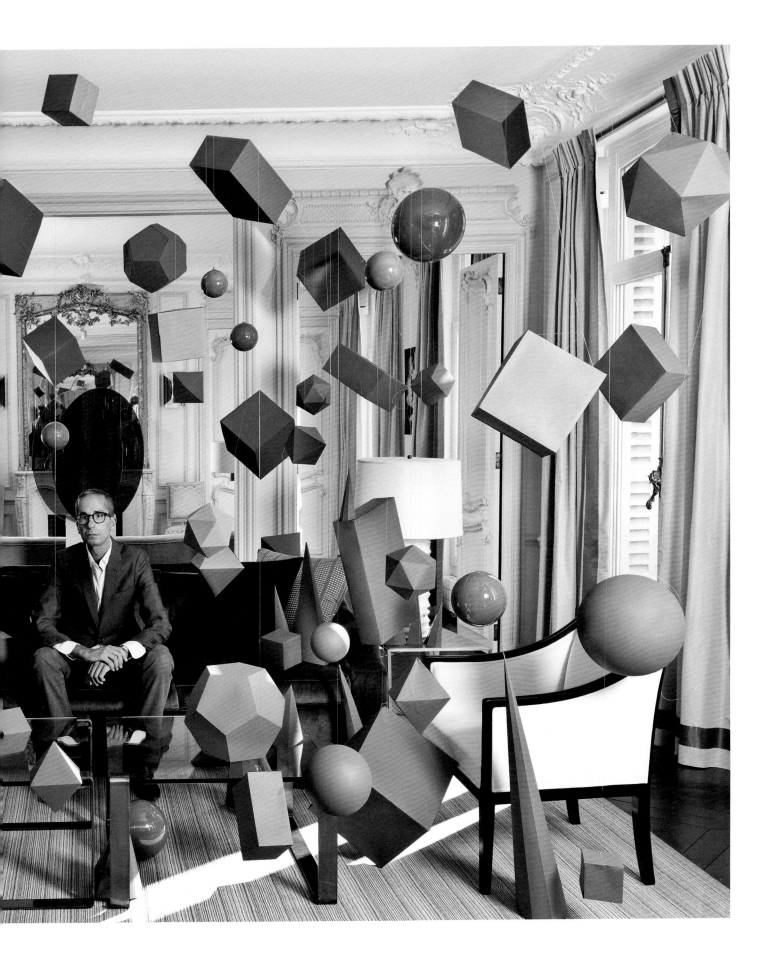

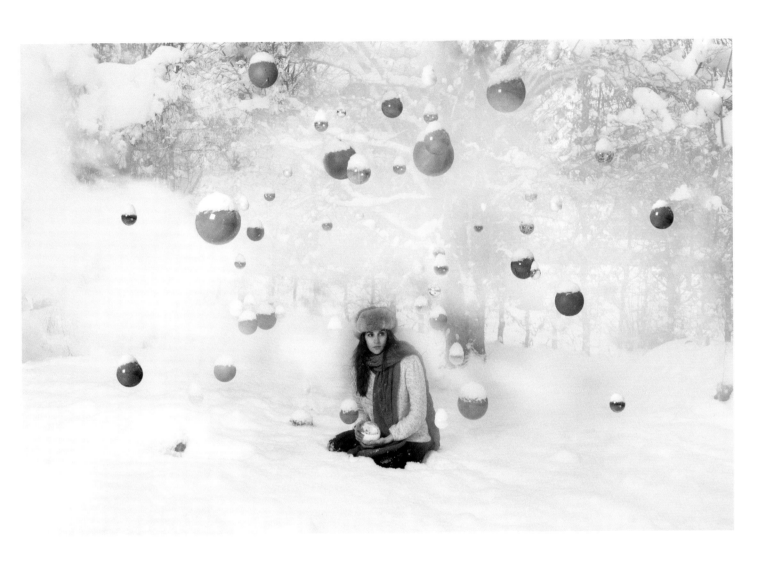

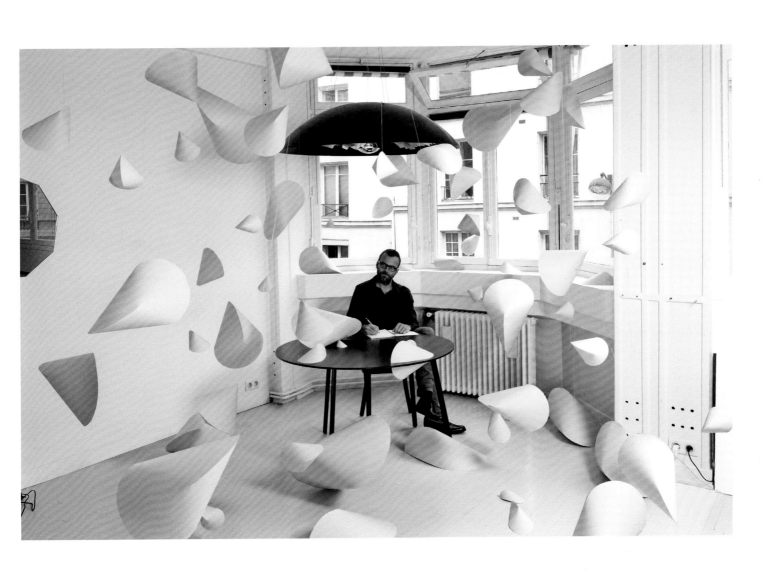

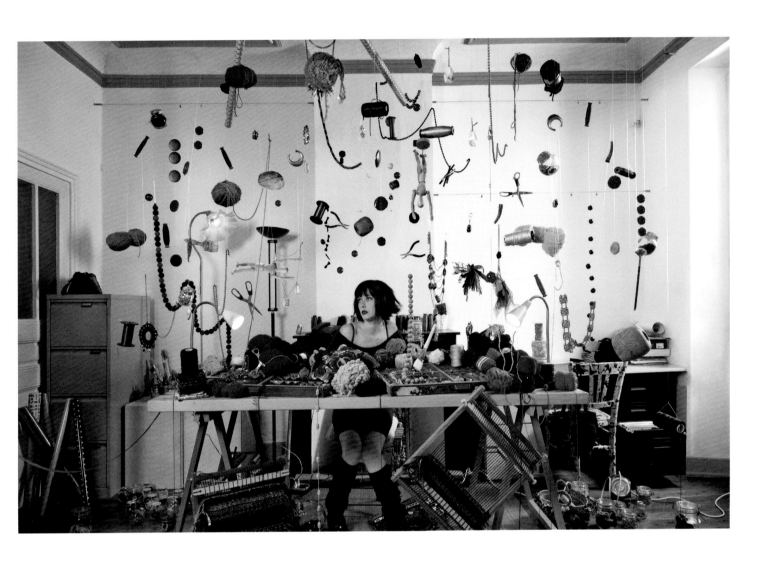

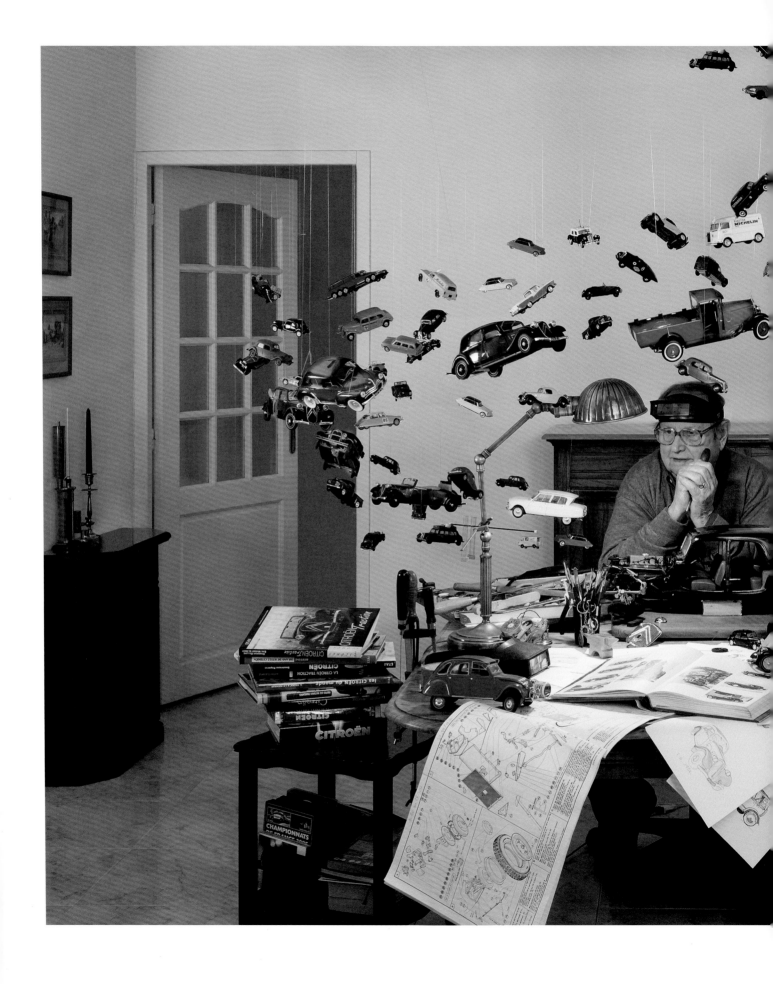

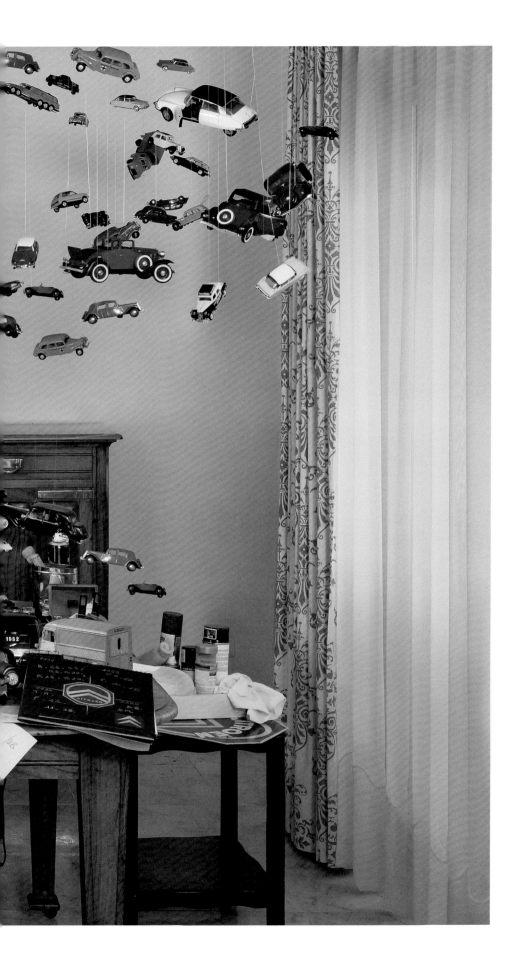

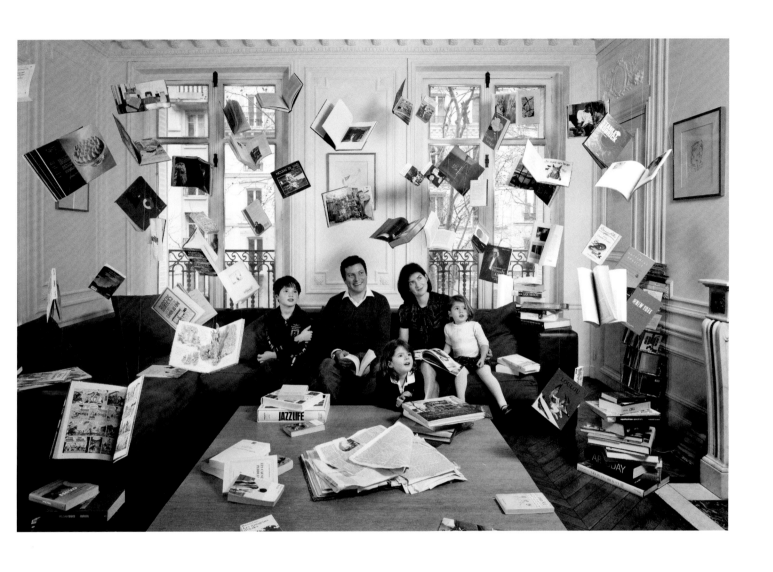

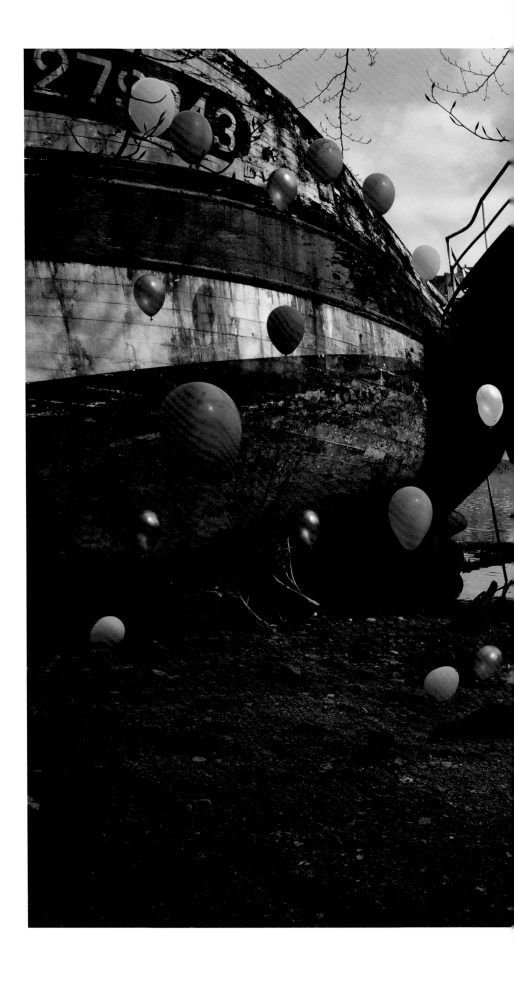

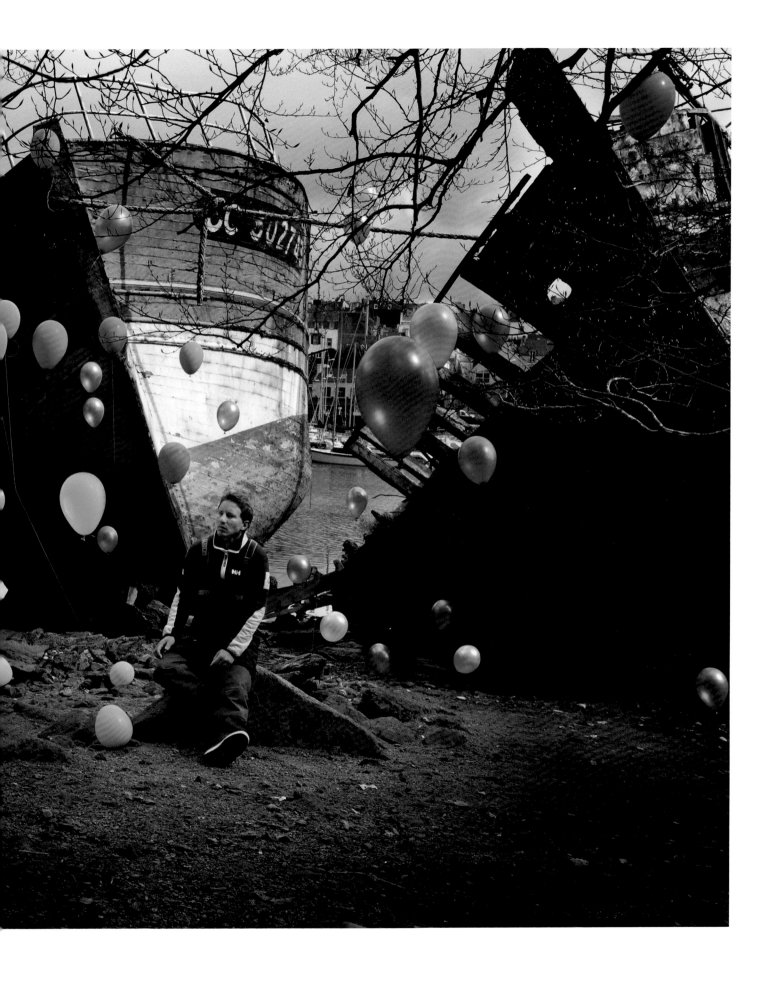

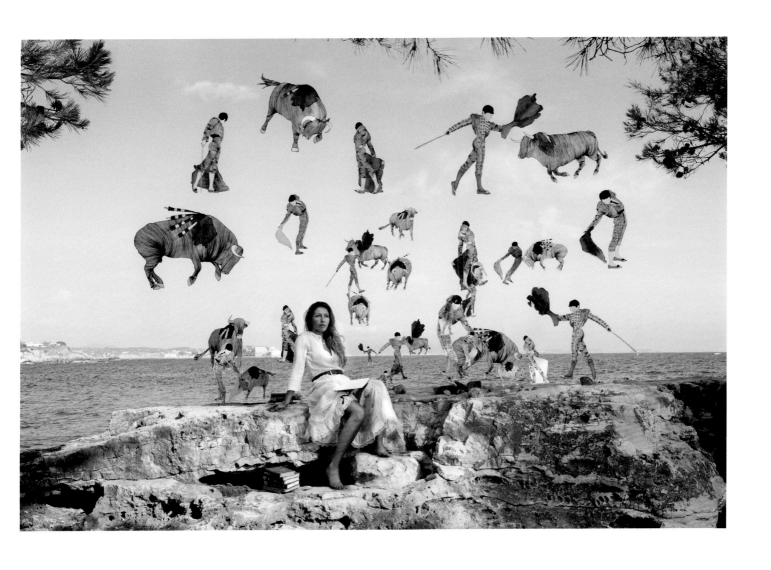

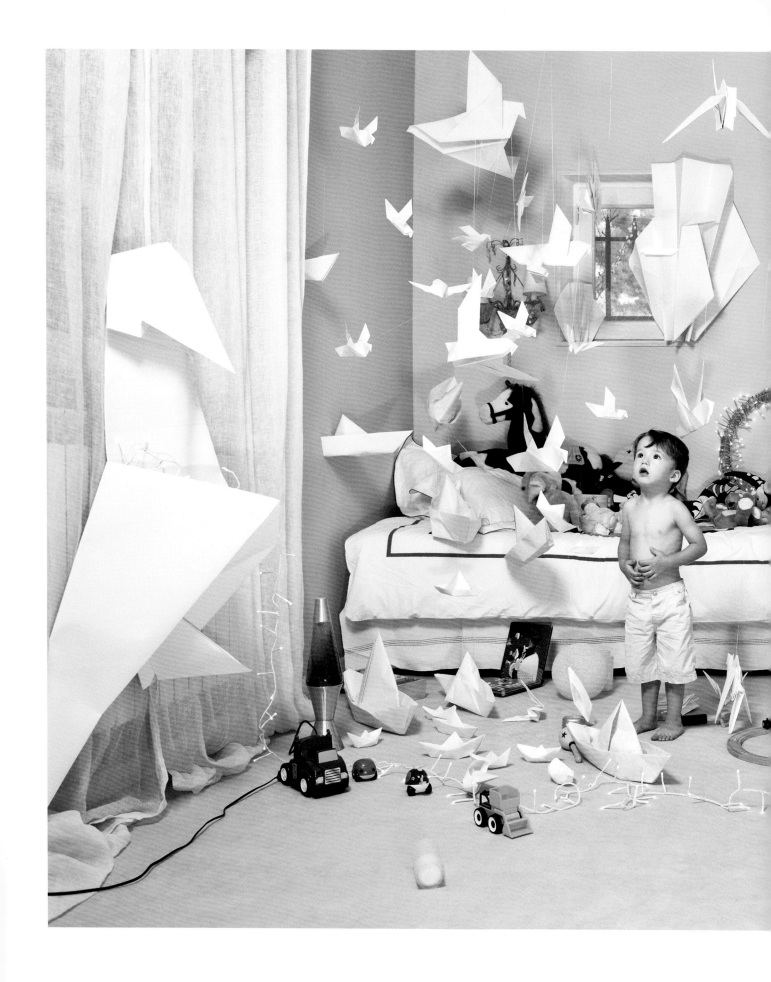

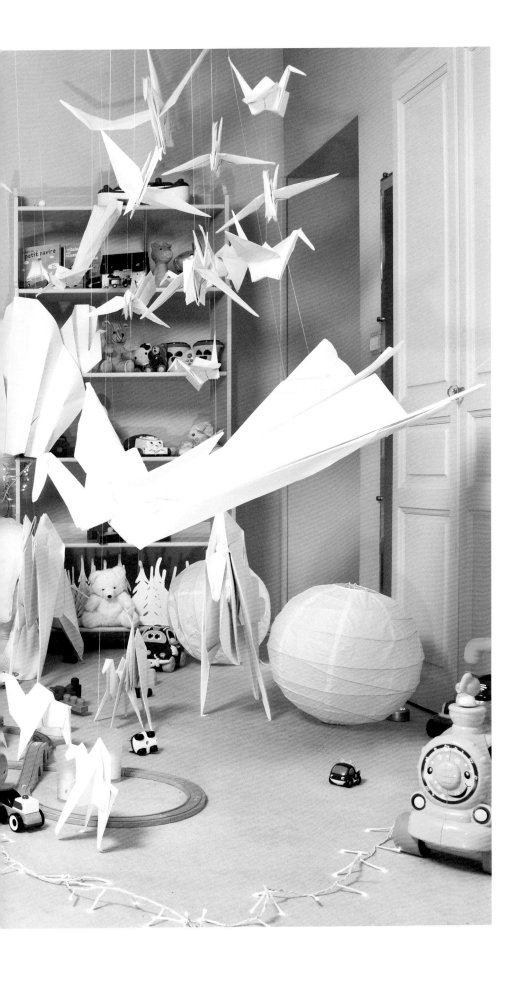

INVITATION AU VOYAGE

La série *Invitation au voyage* a remporté le concours international pour la photographie du Royal Monceau Raffles, Paris.
The Invitation au voyage (Invitation to a Journey) *series has won the Photography Competition at Le Royal Monceau - Raffles Paris.*

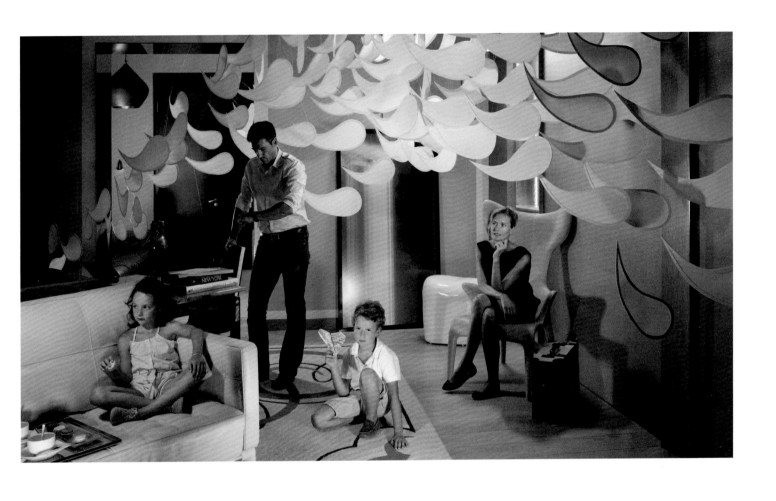

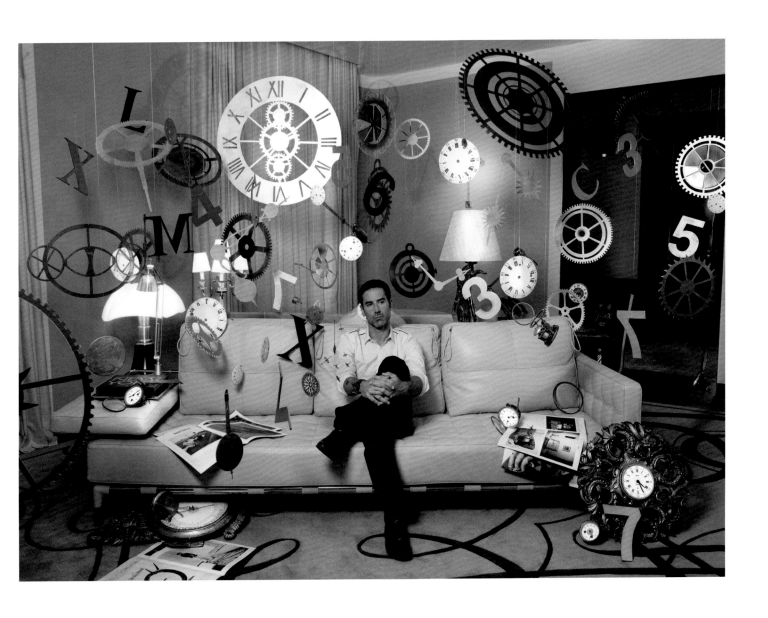

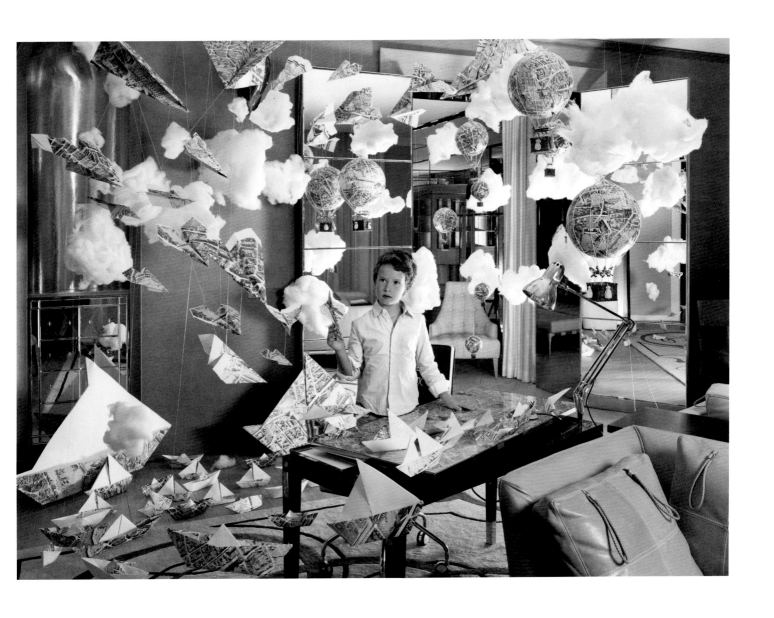

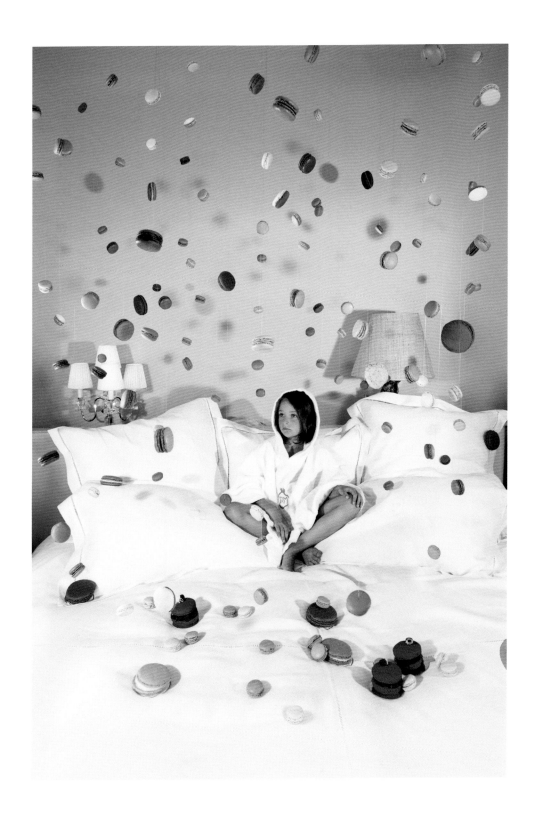

LES ATTACHÉS

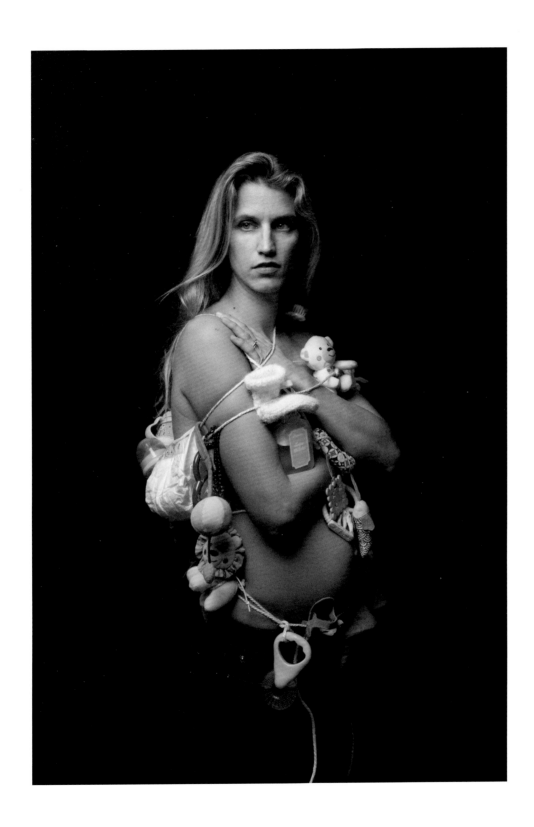

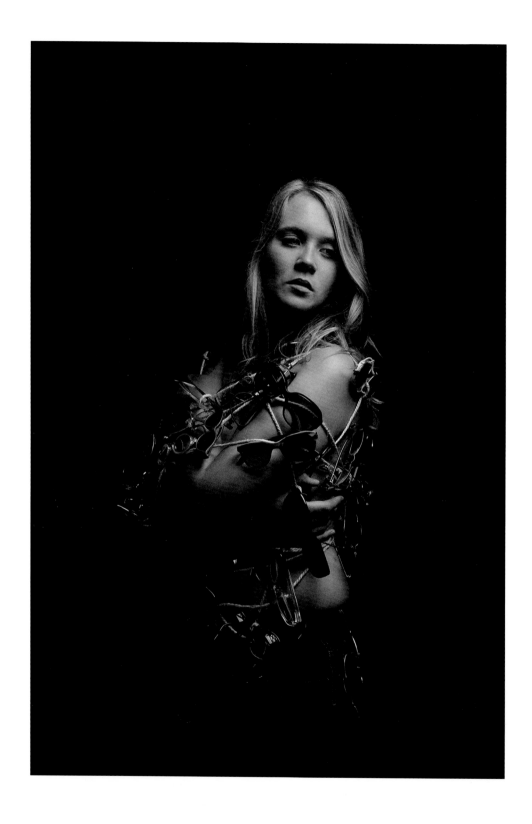

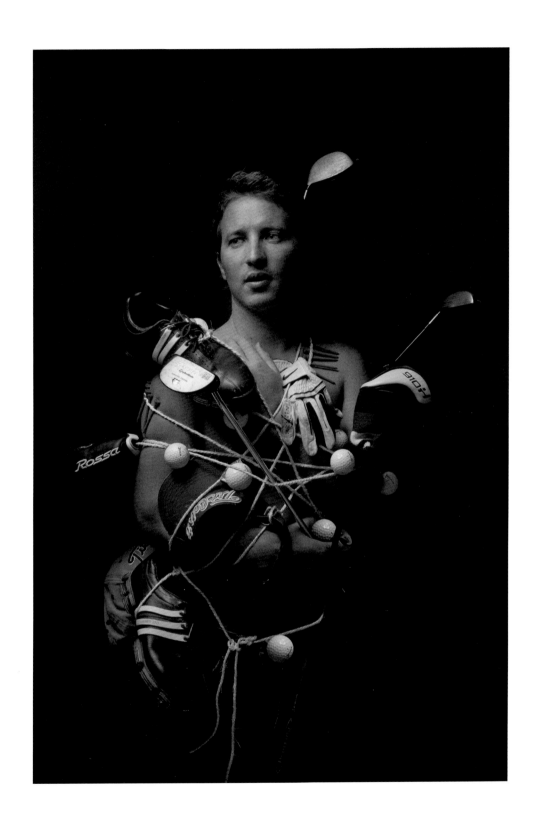

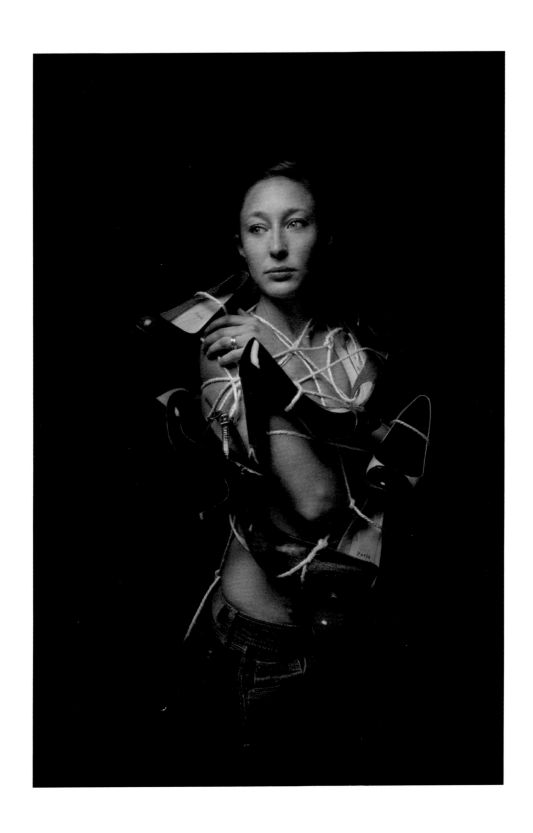

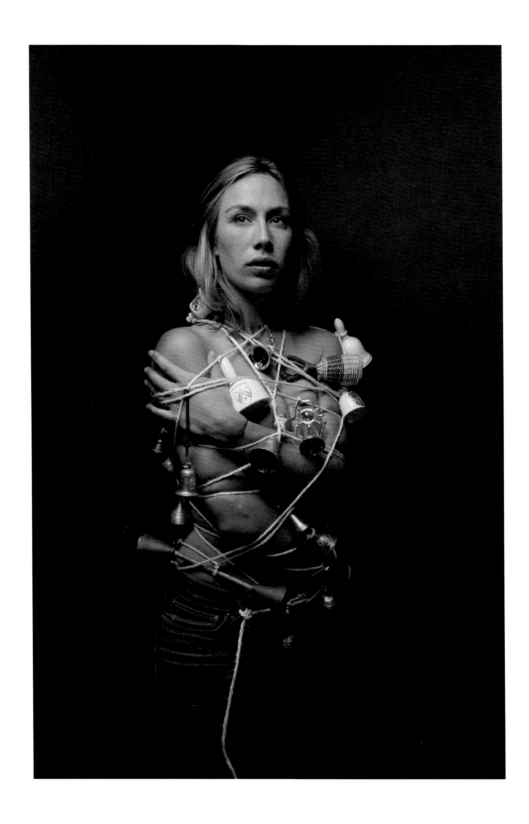

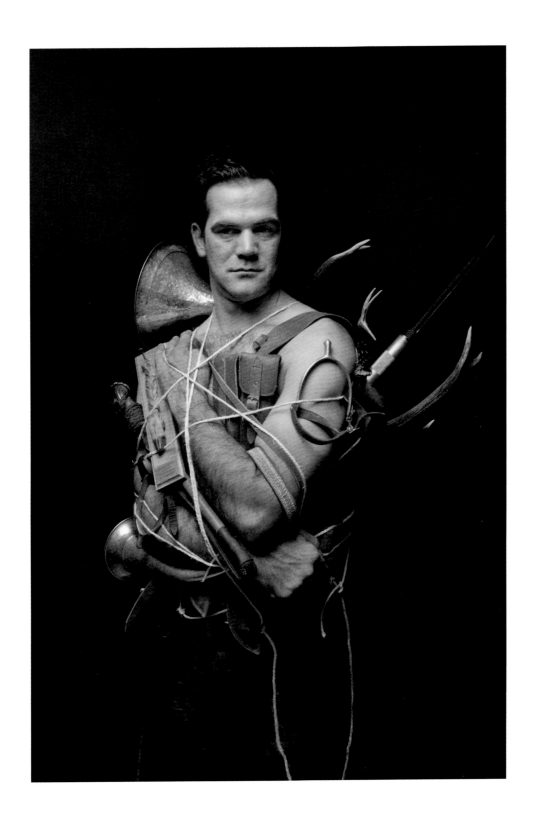

TITRES DES SÉRIES DE PHOTOGRAPHIES PRÉSENTÉES DANS CE CATALOGUE
PHOTOGRAPHS SERIALS' TITLES IN THEIR ORDER OF APPEARENCE

QUOTIDIEN *(EVERYDAY LIFE)* : 2010
LES ÉGAREMENTS *(DISTRACTIONS)* : 2011-2013
INVITATION AU VOYAGE *(INVITATION TO A JOURNEY)* : 2012
LES ATTACHÉS *(TIED UP)* : 2012-2013

CERISE DOUCÈDE

Née à Toulon en 1987.

Elle découvre, après des études supérieures de graphisme, la photographie qui était au départ un simple outil pour fixer ses réalisations. Peu à peu celle-ci est devenue le but même de ses créations.

La photographie est pour elle un moyen de mettre en forme ses rêves éveillés, de créer un univers qui lui est propre. Elle s'est passionnée pour la mise en scène, la création d'installations dans lesquelles les objets prennent vie. Montrer l'invisible, révéler les pensées, les émotions est devenu son leitmotiv.

Born in Toulon in 1987.

After studying design, Cerise discovered photography, which was initially merely a simple tool to record and document her artworks. Little by little, photography became the actual objective of her creations.

For Cerise, photography is a mean of giving a form to her daydreams and of inventing her own universe. She is passionate about staging situations in her photographs and creating installations in which objects come to life. Showing the invisible, revealing thoughts and emotions have become her leitmotif.

FORMATION / *EDUCATION*
2009-2010 École de photographie SPEOS, Paris
2008-2009 École de communication visuelle ECV, Paris
2005-2008 École de communication visuelle ECV, Aix-en-Provence

SÉLECTION D'EXPOSITIONS / *SELECTED EXHIBITIONS*
2013 *Les Contemplatives*, Paris.
 Les Égarements, Inception Gallery, Paris
 Lady Dior As Seen By, São Paulo
2012 Exposition au *Café de Flore*, Parcours Saint-Germain, Paris
 Affordable Art Fair, Bruxelles
 Lady Dior As Seen By, Milan
 Lady Dior As Seen By, Tokyo
 Mise en scène, Inception Gallery, Paris
2011 Galerie Art District, Royal Monceau Raffles, Paris
 Galerie Arlatino, Rencontres d'Arles

PRIX / *AWARDS*
Prix HSBC pour la Photographie – 2013, lauréate, Paris
Prix du Royal Monceau Raffles Paris pour la photographie – 2011

Depuis dix-huit ans, le Prix HSBC pour la Photographie* a pour mission d'aider et de promouvoir de façon durable la génération émergente de la photographie.

Un concours annuel est ouvert d'octobre à novembre à tout photographe n'ayant jamais édité de monographie, sans critère d'âge ni de nationalité.

Chaque année, un conseiller artistique, désigné pour apporter un nouveau regard, présélectionne une dizaine de candidats. Il présente alors ses choix au Comité exécutif qui élit les deux lauréats.

Emmanuelle de l'Écotais, conseiller artistique 2013, témoigne :

"L'examen de l'ensemble des dossiers reçus cette année a permis de noter l'intérêt toujours aussi vivace des photographes pour les genres classiques du portrait, du paysage ou de la nature morte. Par ailleurs, l'impact de la technique est de plus en plus significatif, avec par exemple le développement de Photoshop, qui permet de prolonger le questionnement de la représentation du réel, caractéristique du médium dès ses origines. On remarque d'autre part la recrudescence des travaux mêlant installation et photographie, et qui rend plus évident encore le mélange des genres propre à l'art contemporain. Enfin, la poésie, le merveilleux, l'enfance, la mémoire et l'intime sont également des thèmes récurrents dans la photographie «plasticienne», tout comme les réalités sociales, les catastrophes naturelles et les guerres le sont dans le domaine documentaire**."

Le Prix HSBC accompagne les photographes en publiant avec Actes Sud, dans la "Collection du Prix HSBC pour la Photographie", leur première monographie, en organisant l'exposition itinérante de leurs œuvres dans des lieux culturels en France el/ou à l'étranger et en assurant l'acquisition par HSBC France de six œuvres minimum par lauréat dans son fonds photographique.

* Sous l'égide de la Fondation de France.
** Emmanuelle de l'Écotais, historienne de l'art, responsable de la collection photographique du musée d'Art moderne de la Ville de Paris.

For eighteen years, the Prix HSBC pour la Photographie's mission has been to support and promote, in an enduring way, emerging generations of photographers.*

This annual competition, running from October to November, is open to all photographers, regardless of age or nationality, who have not yet published a monograph.

Each year, an artistic advisor, appointed to bring a fresh gaze, preselects ten candidates from among the applicants. The advisor then presents his or her selection to the executive committee, which makes the final decision and decides on the two winners.

Emmanuelle de l'Écotais, 2013 artistic advisor, says:

*'When studying all the submissions received this year, we noted the enduring interest the classic genres of the portrait, landscape and still life continue to hold for photographers. The increasingly significant impact of technology was also noted, with the development of Photoshop, for example, which allows photographers to explore ever more deeply the representation of reality, a characteristic of the medium right from its beginnings. We also noted an upsurge of works combining installation and photography, which makes the blending of genres specific to contemporary art even more obvious. Lastly, poetry, wonder, childhood, memory and private worlds are also recurrent themes in 'visual arts' photography, just as social reality, natural disasters and wars continue to be in the documentary field**.'*

The Prix HSBC accompanies the photographers by publishing, with Actes Sud, their first monograph in the 'Prix HSBC pour la Photographie Collection', by organising the travelling exhibition of their works in cultural centres in France and/or abroad, and by assuring the acquisition by HSBC France of a minimum of six works per winner for its photographic collection.

** Under the aegis of the Fondation de France.*
*** Emmanuelle de l'Écotais, art historian, in charge of the photographic collection at the musée d'Art moderne of the City of Paris.*

Prix HSBC
pour la Photographie

REMERCIEMENTS / *ACKNOWLEDGEMENTS*

Je remercie sincèrement tous ceux qui ont contribué à l'élaboration de cette monographie.
Un grand merci à ma famille, mes amis, toute l'équipe du Prix HSBC pour la Photographie ainsi que les éditions Actes Sud.

I sincerely thank all those who have contributed to the development of this monograph.
Special thanks to my family, friends, all the members of the Prix HSBC pour la Photographie team and to Actes Sud.

Le texte de Zoé Valdés a été traduit de l'espagnol par Albert Bensoussan.

conception graphique : Raphaëlle Pinoncély
maquette : Anne-Laure Exbrayat
traduction anglaise : Sandra Reid
fabrication : Camille Desproges
photogravure : Terre Neuve

Reproduit et achevé d'imprimer en mai 2013
par l'imprimerie EBS, à Vérone, Italie
pour le compte des éditions Actes Sud
Le Méjan, place Nina-Berberova
13200 Arles

Dépôt légal 1re édition : juillet 2013